はじめに

●

「先生、アートとデザインってどう違うのですか?」と真顔で学生から聞かれることがよくある。

聞かれた教員は、絵画の教員であればアートを軸に説明するであろうし、デザインの教員であればデザインを軸にとりあえずの説明をするのだが、美大で学ぼうとしている人にとって、自分がこれから何を学び、その先にどんなことが待っているのか、まだよくわかっていない時点では、それぞれの教員の話は理解できるものの、おそらく結論として、アートとデザインはどこが違うのかはわからないままだろう。

アートにはアートの学び方があり、デザインにはデザインの学び方があることは、しばしば教員が口にするのだが、そもそも何が違うのか、どのように学び方が違うのかについて、これまであまり説明されてこなかったのではないだろうか。

本書は、アートにしてもデザインにしても、これから何を学び、何に向かって進もうとしているのかを理解し、しっかりとした目的をもって美術の学習をすることによって、途中であきらめることなく継続的に学習してほしいという願いをもとに企画されたものである。以下「美術」とは、「アート」と「デザイン」を総合したもの

4

と理解して読んでほしい。

　美術を学ぼうとして美大に入学する動機は人さまざまである。高校生が好きな美術の能力を活かしたいと考え、アートやデザインの道を選択するという場合。また社会人が学び直しやスキルアップを目指して、絵を描きたい、デザインを学びたいと考える場合などがある。特に社会人の場合は、すでに職業に就いているため、時間の制約があるなかで端的に美術の神髄を獲得したいと考えるのだろうが、美術は考え方や生き方までも変えてしまうほど深い世界があり、そうそう簡単に技術だけを学んで習得できるというものでもない。

　大学でアートやデザインを総合的に学ぶということは、単に審美眼を獲得するためとか、趣味としての美術を学びたいという意識で達成できるものではなく、自らの志向性をしっかりと見極めていないと、ややもすると目的を見失ってしまうことになる。

　「絵が好きだ」「デザインが好きだ」という気持ちが、制作のモチベーションとなり、その人の活動を支え続けていることがある。「能力は、その人の努力の結果だ」と言われたりするが、「努力」だけで学習を継続できるかと言うと、必ずしもそれだけでは難しいのが現実である。美術に対して誤解をしたまま学び続け、それでもその過程で徐々にその面白さに目覚めていく学生もいるのだが、「あこがれ」や「将来

の仕事」を意識しすぎて、結局学習が継続できなくなり、途中で学習を断念してしまう学生を見かけると、「もっと自分に合った美術の方向性があったのではないか」と教員としてはとても残念に思ってしまう。

世の中には、イラストレーション、絵本、漫画、アニメーション、ゲームといった「アート」なのか「デザイン」なのかはっきりしない、渾然とした世界が広がっていく中で、何を志向し何を学ぶべきかという学生の問いに対して、美大の教員はもっと明快に答えていかなくてはならないだろう。

長年、私たちは武蔵野美術大学の通信教育課程で、美術を学ぼうとして入学し、卒業していく多くの学生たちを見てきた。そして美術を学ぼうとして入学し、かについて、ずっと考え続けてきた。これから美術を学び始めようとする学生たちに向けて、アートとは何か、デザインとは何かについてしっかりと理解して、これからの学びの背景にあるものを意識しながら、それぞれの世界を極めてほしいと願っている。

ここでは、三浦明範（絵画表現コース教授）と白尾隆太郎（デザイン総合コース教授）が、それぞれの画家人生、デザイナー人生の話を交えながら、「アートとデザインはどう違うのか」「アートとデザインはそれぞれどう学べばいいのか」について解説をしている。

アートもデザインも、もともとは同じような感覚に根ざしているのだが、確かに考え方に違いがある。美術を学び始める前にその違いをしっかりと理解し、「真の創造性」とは何かについて考えてほしいと思うのである。

武蔵野美術大学造形学部通信教育課程デザイン総合コース教授　白尾隆太郎

1. 美術大学で何を学ぶのか

美大は誤解されている

入学相談会において「絵本作家になりたいと思っているんです」「イラストレーターになりたい」「ゲーム作家になりたい」「メディアアートをやりたい」といった相談を受けることがよくある。相談された教員としては、まずは漠然としたイメージだけで自分の将来の職業について思いを巡らせるのではなく、もう少し具体的な情報をもとに、もっと深く考えてほしいと思ってしまう。

美術にかかわる職業について、辛くて厳しいネガティブな情報は、なかなか語られることはなく、希望に満ちた夢のような話ばかりが氾濫しているため、将来の職業にあこがれをもってしまうのは無理のないことかもしれない。

一般的に大学は「理系」「文系」に分けられたりするが、美大はどちらかと言えば「文系」の扱いになっているようだ。国語、数学、英語、理科、社会といった主要な科目について、いずれも好きでも得意でもないので、とりあえず絵だけは嫌いではないという理由で、絵を描くことを職業にできたらいいと考えてしまう。そこでまずは「美大に行けばいい」と思うのだろうが、さて「美大で何を学ぶのか」となると意外に漠然としているのではないだろうか。

＊入学相談会

入学を希望する人を対象に大学が開催する相談会。通信教育課程の相談会には、高校生が美大に進学しようとする場合のほか、社会人が仕事や人生の可能性を拓くため、さまざまな相談にやってくる。

世の中では「美大生は変わっている」とか「美大生はユニークでいつも不思議なことを考えている」と言われたり、「美大生だから絵は上手なんでしょ?」と言われることも多い。果たして本当にそうなのだろうか。実際には真面目で堅物の美大生も多く、絵があまり得意ではない美大生も中にはいるのが実態である。

一般の大学では、教員が講義をしていると、学生が一心不乱にメモをとる光景をよく目にするが、美大ではあまり見かけない。おそらくそれは教員があるイメージを伝えるために、美大ではあまり見かけない。おそらくそれは教員があるイメージを伝えるために、言葉で説明するのだが、その説明を文字で記録し、後日その文字を追いかけたところで、何もイメージが湧かないということを経験的に知っているからだろう。

美大生には、言葉だけで考えるのではなく、絶えずものごとを形や色(視覚)や素材(触覚)を意識しながら完成イメージを想像できる力がある。これまで多くの美大生を見てきた経験から「初めに完成イメージをもちながら、ものごとを計画的に実現していく」能力こそ美大生の取柄だと言える。

美大生=絵やデザインが得意だと思われてしまうのは仕方のないこととしても、美大生が「ものごとを計画的に実現していく」能力が高いことは、あまり理解されていないのではないだろうか。しかしこれはすべての人の営みに共通する重要な能力だと私は信じている。

そんな創造性と実現力を備えている美大生でも、一般的で一面的な誤解から、「あな

た美大を出ているんですよね。ちょっとスペースができてしまったので何か絵でも描いてもらえませんか?」といった頼まれ方をされたり、デザインにおいては、ほとんどコンセプトが決まっているにもかかわらず、「楽しそうな感じに何かデザインをしてくれませんか?」といったケースに出会うことがよくある。ちょっと困った依頼である。しかし困った依頼だからと言って、「絵画ってそんなもんじゃない!」「どうしてデザインの本質をわかってくれないのか!」とけんか腰になる必要はなく、プロならさっとお望み通りの結果を出すぐらいの力はもっていてほしいものだ。世間の人にアートやデザインについてもっと深く理解してほしいと考えるのではなく、自分の得意な力で誰かのお役に立てるのだとしたら、とてもありがたいことだと思うほかない。

しかし安易な依頼に落胆して、そもそもアートやデザインは、表面的な効果としてその表現力を発揮させるだけでいいのだ、それが自分たちの仕事なのだとはくれぐれも思わないでほしい。たとえ表面的ではあっても、その表現に至るプロセスを、周りの人に納得してもらうことができれば、私たちが本来、美術とはこんなに素晴らしく有益なものなのだと理解してもらう数少ないチャンスととらえ、逆に積極的に力を注ぐぐらいの気構えがほしいものである。

だからアートやデザインを学ぼうとする学生自身が、世間で考えられているよう

なステレオタイプな美大のイメージとして美術をとらえてほしくないのだ。

●

美術にあこがれる

美術にあこがれる気持ちは、自分の才能を活かし、世間に自分の名前が知られ、スターのように華やかな生活が送れるのではないかと思うこと、すなわち作家として生きることだろう。

アートの世界では、公募展などで作品を世間に向けて発表し、受賞を重ねながら個展を開催し、海外での評価やマスコミから高く評価され、世間の注目を浴び、作品が売れることで作家として自立することだろう。

デザインの世界では、出版業界や広告業界、製品やイベント、インテリアなどの分野で画期的な成果をあげ、大きな仕事がひっきりなしに舞い込んでくる。自分の感性に基づいたデザインや製品が世の中に溢れ、さらには国際的に評価されることで世界を相手に活躍する姿は、まるでマンガに出てくるような、まさにあこがれの的になることだろう。

しかし美大を卒業すると同時に、誰しもが作家になれるわけではないのが現実である。あるとき卒業して間もない学生が、会社の仕事のあり方を嘆いて「美大の先

生は高い階段の上まで私たちを連れて行ってはくれるが、卒業と同時にその高い崖から社会という地面に飛び降りるのは私たちで、その落差たるや想像を絶するものなのです。先生、一体どうしてくれるんですか」と言った人がいた。

その学生は、その後たくさんの経験を積み重ね、今ではすばらしい成果を残しているのだが、おそらく美術が好きだったからこそ、仕事を続けてこられたのだろうし、自分に合ったやり方を作り上げてきたからこそ、今があるのだと思う。

あこがれは、美術を学び始める動機としては間違ってはいない。では果たして絵本作家になるためにはどうすればいいのだろうか。画家やイラストレーターは、自分で勝手に「作家です」と名乗ればそれでいいとも言えるが、それでは意味がないことぐらいは誰でもわかることだろう。

「作家」と言われるからには、絵が得意であることは当然だとしても、人生や哲学についての深い見識やユニークな視点、ユーモアといった、もっと人間の奥深いところに思いを巡らせる知識と見識は、ただただ絵を描いていれば自然に獲得できるものでもない。教養は知識を積み重ねれば、ある程度は獲得できたとしても、情操といった高次元の感情は、さまざまな経験を積み重ね、やっとそこはかとなく醸し出されてくるものなのだとすると、美大で四年間技術をただ学んだだけで獲得できるものではないことぐらいは誰しも察しがつくだろう。むしろ学べば学ぶほど、はじ

めに「絵は得意だ」と考えたことは、一体どういうことだったのかとわからなくなってしまうに違いない。

そうは言っても、これから美術を学び始めようとしている学生にとっては、先ほどの話のように「絵はうまい」だけでも美大卒の最低条件なのだから、きっとそのうち高度な感情が醸成されてくると信じて、まずは一生懸命「描く」ことから始めるのが得策かもしれない。

●

● 美術大学での学び

美大はどちらかと言えば「文系」に属していると一般的に考えられていると書いたが、これはあくまでも世の中が美大を誤解しているからである。おそらく美大は、「芸術」とか「アート」といった領域でとらえられ、人の感情や感性を文学的な表現などと同じように絵やデザインで表し、感性でのみ日々をすごしているように見られているからに違いない。

結果として描かれた絵画や、名作と言われるデザインは、確かに「文化」ととらえることもできるが、美大の中で行われていることは、実際には絵画や彫刻の制作であり、デザインのプロセスがあるだけである。そこには発想する苦悩や試行錯誤、

そして制作行為そのものがあるだけなのである。作品はさまざまな問題解決を通じて初めて実現される「もの」であり、その結果として人々に感動や感情を生み出すことになるのである。

美大には大きく分けてアート系とデザイン系があるが、絵を描くという行為は決して「文系」という範疇で語れるものではなく、物理的な意味での色材や支持体（描かれる資材）、発色や塗り重ねによる効果など、多様な表現効果を研究し、試行錯誤を重ねながら制作される「もの」なのである。そこには文系の学科のような仮説をたて、調査を行ない、それらを考察し、いかにそれを論述するかという研究ではなく、作品という現実的なものを制作することが美術の研究対象なのだ。一方デザインは「理系」や「工学系」と言ってもいいほど、今やコンピュータやネットワークなどの多様なテクノロジーを活用しながら、技術開発にもかかわる領域になっていると言ってもいいだろう。

そんな時代に、美大は「文系」であるという誤解を、当の美大生も誤解して「数学が苦手だから美術系に進学する」といった理由で美大進学を考えたりしたならば、本当の意味での美術を理解できていないということになりはしないだろうか。

美大を受験するというプロセスを考えてみよう。たとえば高校生が二年生くらいで美大に進学したいと思って美術の教師に相談すると、ほとんどが美大受験のため

の予備校に行くことを勧めることだろう。そして多くの受験生が予備校に通って、受験のためのデッサンや着彩画、色彩構成などの方法を学び受験に臨むのが一般的な美大受験対策なのである。

　毎年一般入試の試験監督をしていると、多くの受験生が多彩なテクニックを描画方法として使いながら、予備校で教えられたように、見事に課題作品を完成させる光景を目にする。大学入学前からこれほどの力があって、このあとこの受験生はどうなるのだろうと思うほど、しっかり準備をしてきた受験生は確かに絵がうまいのである。しかし、受験勉強の画力や構成力は入学試験のためのものにすぎず、入学後、それまでに準備をしてきた描画方法やデザインの構成感覚は、むしろ一度壊してもらう必要があると多くの美大の教員は言い、結局は各学科の基礎を一から学ぶことになるのだ。

　一方社会人が、学び直しの目的で美術大学に入学した場合はどうなのだろうか。高校生が、将来職業として美術・デザインの分野の仕事に就こうと考えて美大に入学を希望する場合とは、やや意味が違うのではないだろうか。

　彼らは高校卒業の時点では美大を志望していたのだが、将来のことを考えて進路を変えた。ここまで仕事を頑張ってきたが、少し人生に余裕ができたので、やりたかった美術を学んでみたい、そう思って美大に入学する場合であったり、デザイン

を基礎から学んで仕事に活かしたいと思って入学する場合など、社会人の入学動機はさまざまだ。すでに画家として自立して作家活動している人や、プロのデザイナーとして仕事をしている人もいたりするのである。

高校生が将来の職業を目指して美大を受験するのに比べ、すでに職業に就いているにもかかわらず、「絵を描きたい」「デザインを基礎から学びたい」と思うわけだから、ある意味、絵画やデザインを学びたいという要求は、とても純粋でかつモチベーションが高いとも言える。しかし別の意味では「何とかしてこれで生きていくのだ」という覚悟は、高校生と比べるとやや薄いのかもしれない。

●
● 美大でしか美術は学べないのか

ではどうして絵画やデザインは、美大でしか学べないのだろう。

「美大マジック」とか「美大に感染する」とか冗談で言われたりすることがある。美大には「創造の菌」があって、皆がその菌に感染するため、美大にいるとどういうわけか、美しくて面白いものが生まれるのだというまるで「都市伝説」のような話である。

たとえばアトリエで絵を描いていると、その光や空気感からなのか自分が一人前

の画家になったような錯覚を覚え、一本の線が何か特別なものに見えてきたりした経験は少なからずある。

また講評の場では、自分の感性や考えが作品として形になり、自分のすべてが教員や学生の前に晒され、不安と期待が入り交じった複雑な気持ちになったことを、美大生なら誰しもが経験していることだろう。

デザインでは、自らが社会的な問題を発見し、その問題を解決する答えを形にして提示することになるため、どこまでリサーチをして、その結果としてこうなるという答えが、すべて視覚的にあからさまになる。そしてそれが教員や他の学生の前に晒されることになるのだ。おそらく絵画もデザインも、制作した学生にとっては感性や知性がすべて形となってしまい、自分の頭脳が晒しものになったような気分になるのである。

実際の社会では、仕事としてプレゼンテーションをすることはあるが、取引先の部長や社長、すなわちクライアントを相手に、依頼を受けた要件に基づいてプレゼンテーションを行うわけで、当然その仕事の成否は相手次第ということになる。

しかし、残念ながら美大の課題にはクライアントはいないのだ。もしあるとすればクライアントは教員ではなく自分。だから仕事のようには簡単にいかないのだ。

少なくとも自分は絶対的な価値を目指して制作したのだから、全否定されるのは辛

＊講評
実技授業の最後に完成した課題作品を並べ、教員と学生が感想や意見を述べ合う時間のこと。

すぎる。美大では数々の授業の中でそのような講評（プレゼンテーション）が頻繁に行われ、張り詰めた緊張感を体験することになるのである。

ある時は、なぜ私はこんなにできないのだろうと、どん底に落とされるくらいの気持ちにさせられる。自分には才能がないのではないかと塞ぎ込むこともしばしばである。しかし、それは教員や他の学生に否定的に言われたからどん底に落とされたのではなく、自分もそう思っていたことを見事に指摘されたからという理由がそのほとんどだろう。学生は人知れず自分の中の「何か」と戦っているわけで、このような経験は美大でしかできないのだ。

自分がこう表現しようと考えて作品を制作し、それを人に見せる機会が数多くあるのは、アートでもデザインでも共通していることだろう。そしてたくさんの失敗体験がその後の表現に活かされ、失敗を解決できたことを心の底から実感できるのも、アートもデザインも共通のことだと思う。

表現したいと思ったことが、うまく表現しきれなかった悔しさ、デザインをいろいろ考えたあげく、人に理解してもらえなかった悔しさは、美大でしか経験できない貴重な体験なのだ。そして、たとえ作家やデザイナーにならなかったとしても、その失敗体験は、必ずその後の仕事や生活の中で活きてくる。高校生でも社会人でも、これから美術を学ぼうと考えている人には、ぜひ美大でのたくさんの失敗体験

をしてほしいのである。

● 美大で創造性を伸ばす

　ちょっと古い著作なのだが、E・P・トーランスの『創造性の教育』*という本に、「創造性」はどのように育てられ、そしてどのように教育されるかといったことが書かれている。

　一般的な学校の教育においては、認知力や記憶力に対して「一致的な思考（convergent thinking）」が知能として要求され、誰もが同じような一つの答えに到達できることが評価の対象として期待されている。とりわけ「創造性」に特化した学生は、周りからは変わり者と見られることが多く、教師が指導に手を焼くこともしばしばあるようだが、「創造性」を尊重し豊かに育てるためには、その学生たちに対して「庇護を与えること」「後援者または後見人になること」「差異性の理解を援助すること」「自分の考えを人に伝達させること」「創造的才能が人から認められるようにしてやること」「親が創造的な子どもを理解するのを援助すること」が大切であるとし、「創造性」を伸ばすためには、「一致的な思考」に対し「差異的な思考（divergent thinking）」を伸ばしてやることが教育者の務めであると記されている。

* 『創造性の教育』
トーランス著、佐藤三郎訳、誠信書房、一九六六年
Guiding Creative Talent, 1962.

これらの環境条件を考えると、「創造性」を伸ばすすべての条件が、美大に揃っているると思われるのである。とりわけ絵画の教員は、個々の学生の「創造性」を尊重し、「一致的な思考」を積極的に打破するように指導することだろう。おそらく義務教育の段階では、多くの学生たちが社会的な教育を受け「一致的な思考」ができるように教育されているが、美大では、学生をそこから解放しようとするベクトルが働くのは当然で、その結果、学生の創造性が伸ばされることになる。しかし、だからと言って美大卒業生がすべて変わり者で、「創造性」だけで絵を描いているとは勘違いしないでほしい。

しばしば「創造性」は「直感」という言葉に置き換えられる。一般的には「直感」は個人の主観であって、取るに足りないことだと思われたりもするが、実は「直感」は、さまざまな経験や知識によって裏づけられていると私は反論したい。しかし、だからと言って自分の「直感」だけを大事にしていけばいいのだ、と短絡的には考えないでいただきたい。「直感」は不断の努力と、そこに至るまでの論理的な積み上げがあってこそ、初めてユニークな着想につながることを忘れてはならないのだ。

デザインの教員は、個々の学生の「創造性」に注目する前に、学生が世の中の環境をどのように認識しているのか、そして社会の現実をどのように理解しているかについてまず指摘することだろう。そこから、人々の共通理解を根拠にして、個々

の学生の「創造性」に根ざした発想を活かしながら、社会的な課題を解決する能力こそデザインには必要なのだと指導することだと思う。

アートやデザインは独学でも学べるのではないかと思う人もいるかもしれないが、よき理解者（教員）がいて、よき仲間（学生）がいる環境があるからこそ、すなわち「創造性」を育む、美大という環境があってこそ自分の欠点や才能に気づくことができるのである。教員の指導が美術大学での学びなのではなく、他の仲間たちが同じように課題作品に立ち向かい、お互い切磋琢磨しながら学んでいるという状況が、自分を成長させてくれる。

「美大生は変わっている」という見方も一面では当たっているとも言えるが、単に「変わっている」のではなく、画一的な発想ではない独自な思考回路をもった創造性に溢れているからこそ「変わっている」と見られるのである。「美大マジック」とか「美大に感染する」といったような「都市伝説」も、あながちいい加減な話ではないのかもしれない。

2. アートを学ぶ

Art versus Design

● アートとは

● 私たちが日常で使う「art」は、一般的に美術や芸術と解釈されているが、今日では、日本語訳より「アート」のほうが広く使われているのではないだろうか。たとえば、ミュージシャンや身体表現をする人たちなど、美術の枠に収まらないジャンルでも「アーティスト」と呼ぶだろう。また、ショー・ビジネスやスポーツの世界でも使われている。さらには、欧米の大学でアーツ・アンド・サイエンスやリベラル・アーツと言えば、教養学部（専攻）や教養科目群を指している。特別に美術のことを指す時は、ファイン・アートとかビジュアル・アートと言う。つまり、アートは美術や芸術に限ったことではないようで、そもそも翻訳自体が本来の意味と少し違っているのかもしれない。

実は「芸術」は、明治時代に創作された比較的新しい言葉で、日本には「art」に相当する概念はなかったのだ。そこで、西周*が「liberal arts」の翻訳として、中国の古い文献にあった「芸術（本来は藝術）」という語をあてたのである。「芸術」に職人的な技術の意味を強く感じてしまうのは、日本では絵画は職人としての技術が優先されたことと、そもそもこの言葉が「木を植える技術」という意味であるためである。

*西周（にし・あまね）
江戸時代後期から明治時代初期の日本の哲学者、教育家、啓蒙思想家、幕臣、官僚。哲学・心理学などの用語を創り日本近代哲学の父と言われる。

ろう。では、いったい、本来の意味でのアートとは何を指しているのだろうか。

英語の「art」に相当する言葉としては、フランス語の「art（アール）」、ドイツ語の「Kunst（クンスト）」などがあるが、その語源を辿ってみると、古代ギリシャ語の「τέχνη（テクネー）」* に至る。これは「technique」の語源であることは言うまでもなく、技術のことを指している。しかし、技術とは言っても、今日的な意味とはだいぶ異なっていたようである。

古代ギリシャでは、生活に必要な物を作るのは奴隷に属する人々で、そのために必要な職能としての技術ではなく、医学、建築法、弁論術、料理法など、自由人としての制作活動一般にともなう知識や能力という意味であり、広い意味での「知ること」を指していた。ヒポクラテスの残した有名な言葉に「芸術は長く人生は短し」* があるが、これは医術について言った言葉で、「医術を修めるには長い年月を要するが、人生は短いから勉学に励むべきである」というのが本来の意味なのだ。

その後、ローマ帝国に一神教であるキリスト教が広まると、「知ること」がラテン語では明瞭に分類された。神によって創られたものを知ることを「scientia（スキエンティア）」、人間が作り出したものを知ることを「ars（アルス）」と言ったのである。これが中世に引き継がれ、現代の「science」と「art」の語源となっている。

その当時は、絵を描いたり彫刻したりするのは職人の仕事であったため、「ars」

*（羅）techné

*（羅）Ars longa, vita brevis.

には含まれていなかった。つまり本来の意味では、アートに美術という概念は含ま
れず、あくまで「知ること」が目的であり、いわば学問の分野でしかなかったので
ある。これが、欧米の大学の学科名や科目群に使われている理由である。

現代の辞書では、artには「人工」という意味があるとされているが、この言葉の
本来の意味を知るとよくわかる。この世界にあるすべてのものを神が創ったものと
人間が作ったものに分け、神が創った nature（自然）に対して、人間が作ったもの
を art（人工）と規定しているのだ。具体的には、神が自らに似せて人間を創ったこ
とに対して、人間が岩を削り出して人体彫刻を作るということで、これが「芸術」
や「美術」という意味につながっていくのである。

先に、明治時代までの日本にアートの概念がなかったと記したが、それはこの世
界を二つに分けるという考えがなかったからで、そもそも自然と人間が対立する存
在とは考えられなかったのである。

たとえば西洋の郊外に行くと、広大な田園風景が広がり、のどかな自然を感じる
かもしれない。現在のフランスとドイツの国境近くにあるシュヴァルツヴァルトと
呼ばれる広大な森があるが、かつてはこれと同じような森林地帯がヨーロッパ大陸
全体に広がっていた。しかし、一二〜一三世紀にかけて大規模な開墾が各地で始ま
り、現在のような風景に変えていったのである。その理由は、異教の神々を悪魔と

みなし、その悪魔が棲む森は危険な存在であるとしたからで、自然を征服することこそ善とするキリスト教の使命に基づいていた。つまり、畏敬の対象は神であり、自然は立ち向かっていく対象だったのである。

対して日本では、地震や台風などの自然災害が頻繁に発生し、人知ではどうすることもできないため、それを受け入れざるを得ない。しかも、開発が進んだ現在でも山林が国土の七割を占めているように、農地化できる平地自体が少ない。しかしその反面、山の幸も海の幸も豊かな自然環境であるため、自然に立ち向かうという意識は全くない。むしろ、自然こそ畏敬の対象なのである。

このことは、宮殿や寺院に造られた庭園を見れば、顕著に表れている。西洋の庭園は徹底して人工的で幾何学的な造りになっているが、日本では山や川もある自然そのものに模して造られる。また料理でも、たとえばフランス料理では素材がわからなくなるまで手を入れるが、和食は寿司や刺身に代表されるように、素材を味わうための工夫がされている。

これは絵画のあり方にも反映しており、西洋では絵を描くことはキャンバスや絵具という素材を使って、表現したい対象に変えていくという考え方になる。つまり、素材という自然を否定した物がアート（人工）だということになるのだ。

これに対し、日本では自然から得た素材そのものが素晴らしいとするため、それ

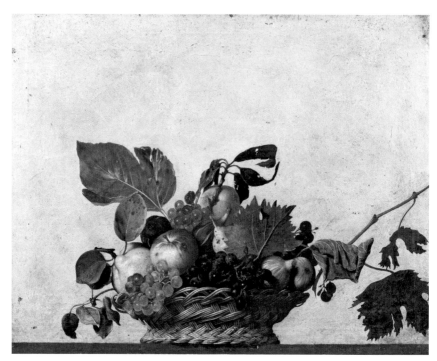

ミケランジェロ・メリージ・ダ・カラヴァッジョ《果物籠》
1599年頃、油彩・キャンバス、31 × 47cm、アンブロジアーナ絵画館（ミラノ）
西洋絵画では、キャンバスや絵具という素材を、果物や籠などの他の物質に変化させることを目的とした。

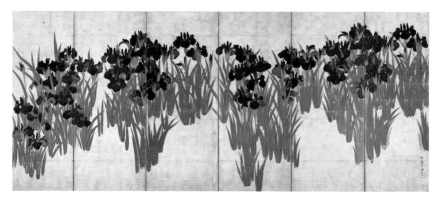

尾形光琳《燕子花図》（右隻）　　江戸時代（18世紀）、紙本金地着色、151.2 × 358.8cm、根津美術館
背景はあくまで金箔の美しさを表そうとしており、花や葉も素材の岩絵具の美しさを生かすため、重なりに
色彩の変化はつけられていない。

を生かした描き方をする。具体的には、絵具は鮮やかな色の岩を砕いて作るが、そ
れは半貴石と言えるものでそのままで美しい。従って、描きたい対象を表す場合で
も、素材の美しさを生かそうとする。たとえ花を描いても、花の色をした岩の素材
が優先されるため、現実の再現にはならなかったのである。さらに言えば、日本の
古典絵画の特徴として「余白の美」があげられるが、実は、使われている和紙など
の素材を生かした結果でもあるのだ。

西洋文化に慣れ親しんでいる私たちだが、自然観は風土に由来するため、アート
の本来的な意味では、相反する感性が遺伝的に残っているかもしれない。しかし逆
に、西洋の人々も一九世紀のジャポニスムの洗礼を受けて以降、アートの概念の変
化を受け入れている。その意味では、アートの解釈は変化しつづけているとも言え
るのだ。

ところで、ここで著述するアートとデザインの関係について言えば、これまで述
べてきたアートという意味ではデザインも含まれてしまう。実際、デザインという
概念が生まれたのはそれほど古くはなく、それまでは図案や装飾も、建築や都市設
計さえも、すべて画家や彫刻家が担っていた。おそらく一九世紀以降、大量生産、
大量消費の時代が到来し、それまで一人(または工房)でこなしていた作業が複雑
化し、分業の必要に迫られてデザイナーという業種が誕生したのであろう。そもそ

もデザイン（design）とデッサン（dessin）は、本を正せば同じ言葉であった*。従って、ここではデザインの対義語としてのアート、すなわち絵画領域に限定したファイン・アート（純粋美術）という極めて狭義の位置づけで述べていくことになる。

● アートとしての絵画

筆者がかつてベルギーに留学していた時の経験だが、ある画廊で学生風の身なりをした青年が作品を購入している場面に遭遇した。絵画のコレクターは経済的に余裕のある人のイメージがあるが、彼には失礼な話だが、それほど裕福そうには見えなかった。そこで、なぜこの作品を購入したのかを聞くと、「この作家の頭脳を所持していたいから」という回答だったのである。

日本では絵画を購買する際の判断基準は、何がどのように描かれているかという、表層の問題が最大のものであろうし、さらに言えば、今後価値が上がるかどうかという、投資目的や税金対策というのが実情だろう。そのため彼の言葉に感動するとともに、西洋のアートに対する考え方の違いを思い知らされたような気がした。その時、筆者はその画廊と契約をするために来ていたのだが、より一層、この地で作品発表をしたいという気持ちが強くなったのである。

＊（羅）designare、線を引く、描く。

その後、いくつかの画廊で発表する機会を得、極東の無名の絵描きである筆者の作品でも、所持したいと思ってもらえることに感激したのだが、同時に、あのアートに対する考え方は特別だったのではなく、多くの市民が共有していることを改めて認識させられたのである。

さて、絵画の制作が職業として成立するということは、このように購入する人や依頼者があってのことである。西洋においては、かつては教会や王侯貴族などがそれにあたるが、中世までは制作者に主体はなく、あくまで職人（仏：artisan、アルチザン）としての技術だけが要求されていた。

そのため、作品の内容から様式、構図に至るまで、教会の定めたものに従わなければならず、依頼主の注文どおりに制作されていた。もちろん、その制限された中でも優れた作品は絵画史に残ることになるが、基本的には個人としての画工（または工房）は重要な存在ではなく、作品だけがその名を留めるのである。

その後ルネッサンスを迎えて、ようやく画家は芸術家（仏：artiste、アルチスト）として位置づけられ、画家自身の思想や感覚が重んじられるようになる。これが芸術、つまり本書における「アート」の事始めということになるだろう。

ではなぜ、芸術家が登場したのか。簡単に言えば、当時のパトロンが求めたからということになる。かつての王侯貴族は、他の貴族に自慢できるような様々な物を

収集していた。比類ない技巧を凝らした工芸品などは当然として、どうしてこんな物がと思われるような品もあった。たとえば、空想上の動物であるはずの一角獣の角とか、聖遺物と称するいかがわしい物にでも金に糸目をつけなかった。また、グロッタ（伊：grotta）と呼ばれる人工の洞窟庭園も数多く造られたが、グロテスクという言葉がこれから派生したことからもわかるように、奇怪な装飾が施された物まであったという。

こうした物を自慢することは、他の貴族たちの知らない物を持っているということで、見たこともなければその価値も当然定まっていない。そこで彼らは、なぜこのような収集品に価値があるのか、その理由を自分だけが知っていることに優越感を得ていたのである。換言すれば、新しい価値観を作り出すことに熱心だったのだ。要は、富裕階級の知的な遊びだったのである。

絵画に対しても同様で、単に技術的に優れているだけでは満足せず、独創的で斬新な作品を求めた。そのためにも、独自の着想や感覚を持つ知性ある画家、すなわち芸術家が求められたのだ。

たとえば、芸術家の代表的存在であるレオナルド・ダ・ヴィンチは、一四八二年にミラノ公国の公爵ルドヴィーコ・スフォルツァ（通称イル・モーロ）に招聘され、一四九九年までミラノに滞在する。周知のとおり、レオナルドは科学と解剖学のみ

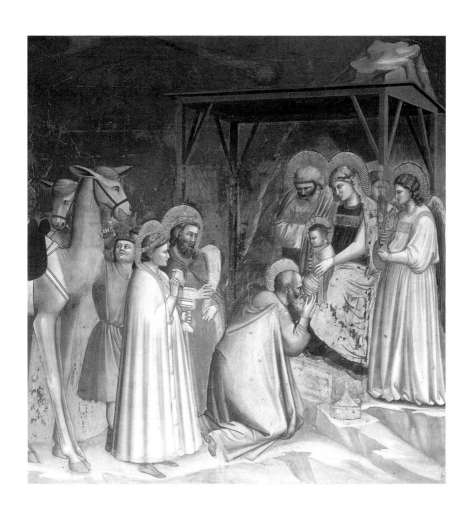

ジョット・ディ・ボンドーネ《東方三博士の礼拝》
1305年頃、フレスコ画、185 × 200cm、スクロヴェー
ニ礼拝堂（パドヴァ）
中世ビザンチンの形式的な様式を捨て、現実的な
空間表現や人物の自然な表現を行った。ルネッサ
ンスの先駆者として位置づけられる。

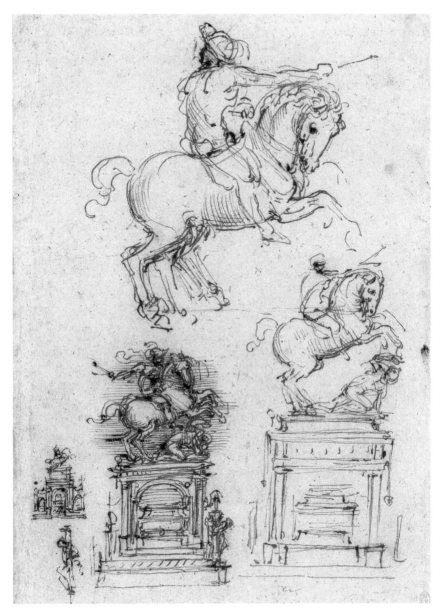

レオナルド・ダ・ヴィンチ　騎馬像のためのデッサン
1508-10年頃、紙・ペン・インク、28 × 19.8cm、王立図書館（ウインザー）
ミラノ公ルドヴィーコ・スフォルツァの命を受けて制作に着手したが、戦争のため未完成となった、幻の騎馬像のデッサン。騎馬像は1989年に名古屋市で開催された世界デザイン博覧会に復元して出品された。

ならず、地質学、水路学、都市工学、さらには武器開発から音楽に至るまであらゆる研究をしたが、彼自身の言葉によれば、すべては絵を描くためだったという。しかし、計画だけで終わった物や未完成の物が多く、実際に残っている作品は数えるほどしかない。つまり、スフォルツァにとっては、絵を描かせるのが最大の目的だったかもしれないが、稀代の芸術家であるレオナルドを庇護していること自体が自慢であっただろうし、知的な刺激を受けることで満足していたはずなのだ。

その後、民間人たる商人や金融業者などが巨富を築くようになると、彼らはこぞって貴族の真似事をし始める。すなわち、芸術家のパトロンとなり、その作品を収集していくことになる。その影響は次第に市民階級にまで浸透し、今日のアートの概念がつくられていく。

たとえば現代でも、落書きにしか見えないような作品が億単位の値で取り引きされるのを目の当たりにすると、私たちは首を傾げてしまうかもしれないが、実は、このような歴史的背景があるからにほかならない。独創的で知的な要素があれば、そこにアートとして新たな価値を見出そうとしているのである。

欧米の美術館はこのようにして収集されたコレクションで成立しており、現在では国家的事業として位置づけられているし、それを国民全体が支援している。そのため、アートは美術館に収蔵される物であると定義したとしても、かつての王侯貴

族たちが求めたものと同質の内容が求められていることになる。もちろん、価値観が西洋化した現代の日本でも同様であり、世界共通と言って間違いないだろう。

冒頭で述べた青年の言葉も、このような歴史的背景があってのことで、アートに対する考え方が一般的な市民レベルまで浸透している証であったのだ。

このように、王侯貴族の知的な遊びから始まったアートが市民階級に広がっていく中で、画商と評論家が登場する。画商は作品を所有したい者に橋渡しすると同時に、将来に成功するかもしれない才能を早くから見出し、作家を育てる役割も担っている。そして、評論家は才能ある作家を発掘し、なぜそれが素晴らしいのかを解説することで、作品の価値を高める役割である。いわば、作家と画商と評論家は、互いに持ちつ持たれつの関係なのだ。

実際に筆者の経験でも、ヨーロッパの画廊と契約を結ぼうとした時、最初に問われたのはこの地に住んでいるかどうかだった。つまり、このような関係を作るためには長い付き合いをすることになるので、近隣に在住していることが大切だと言うのである。そんな中でも、通信や交通が発達しているから離れていても問題ないと言ってくれる画商もいて、筆者はその画廊と契約したのであった。今日では、インターネットも輸送も当時より発達し、ほぼ国内と変わらずに関係を保てるようになっている。

しかし一方では、一部の現代アートが極めて高額な価格で取り引きされることがあり、アートを所有して楽しむ目的ではなく、マネーゲームの投機対象として考える者が出現している。そこで、新たな業種が生まれてきた。画商と評論家の間を取り持ち、作品の価値を不当に高めて儲けようとするブローカーのような人たちである。彼らの中には、株価の相場操縦的行為と同様な、価格操作を行う人たちもいる。

こんな状況では、アートは本来の知的な遊びとは無縁な、単なるお金儲けの道具に化してしまっている。

報道などで取り上げられる美術市場の話題は、このマネーゲームによって引き起こされた高額取引のニュースばかりである。そのため、これからアーティストを目指そうという者には、このような作品が憧れや目標の対象となるかもしれないし、これこそアートの世界だと思ってしまうかもしれない。しかし繰り返すが、アートとは作者の思想や感覚を楽しむもので、より多くの人々の眼に晒されることでその価値が高まる。土地や証券のように右から左に動かして、価格を吊り上げていくものではないはずなのだ。

このような現状を憂いていても詮方ないことであるが、純粋にアートを追究している者にとっては、まるで別次元の話であり、マネーゲームに参加している人たちだけの問題なのである。先に挙げた落書きのような絵の作者も、アートの高邁さを

茶化すのが目的であったため、本人が想像もしなかった高額取引に驚いている旨のコメントを出していた。

もちろん、最初からお金儲けを目的にして描く者がいたとしても、今日の状況では無理からぬことかもしれない。そのためには、絵を描く能力とは別の才覚が必要になる。しかし、それを本物のアートと言えるかどうかは別である。過去の巨匠と言われる人たちの作品は、時代も文化も超えて見る者の心に訴えかけてくる。それはまさに、作者の内的世界が感じられるためである。お金儲けのために描いた作品に、訴えかけてくるものがないことは火を見るより明らかだ。生前、貧乏生活をしていた巨匠が多いことも、その証明の一つであろう。彼らは描くことだけが目的で、描いてさえいれば満足だったのである。

●

● 否定するアート

まずは、パウル・クレー*の作品を見てみよう。技術的には稚拙で、まるで子どもが描いたようにも見える。しかし、もし本当に子どもが描いた物であれば、同じように評価されただろうか。もちろん答えは否であるが、その理由が「このような絵が描けるまで修練を重ねた結果であって、線一本にも味わいがあるから」と言える

だろうか。

では、ジャクソン・ポロック[*]の作品はどうだろう。無秩序に絵具をばら撒いただけで、修練を重ねなければできないような絵でもなければ、偶然できた絵具の滴りにポロックの思いが詰まっているとも思えないだろう。実際、ポロックの作品は簡単に似せて作ることができるため、贋作が大量に出回っていると聞く。

このような作品を見ると、絵画を美術大学などの高等美術教育の場で学ぶことに疑問を感じないだろうか。端的に言えば、描くための技術的な修練は必要ないし、斬新で奇抜な絵を描けばアートになるのなら、学ぶ必要がないと言えるかもしれない。つけ加えるなら、絵画を学んだことがなければ、他に類似した絵の存在すら知らないのだから、すべてがオリジナルとも言える。

しかし、ここには落とし穴があるのだ。先に述べたように、アートは知的な遊びでもある。描かれた絵柄に重要性があるのではなく、なぜこのような絵を描いたかという理由にこそ意味があり、その知的な遊びを楽しむのである。

これらの作品で言えば、クレーは絵画を記号の言語として捉えた独自の理論に基づいて描いているし、ポロックは伝統的な意味での絵画の概念を壊し、アクション・ペインティングと言われる行為そのものに意味を持たせようとしたのである。

また近年で言えば、日本発の現代美術として、村上隆[*]らのマンガやアニメーショ

パウル・クレー《無題（子どもと凧）》
1940年頃、厚紙（ボール紙）に着彩、33.5 × 42.5cm、
パウル・クレー・センター（ベルン）
ワシリー・カンディンスキーらとともに「青騎士（ブ
ラウエ・ライター）」を結成し、バウハウスでも教鞭
をとった。ドイツの迫害により、1933年にスイスに
亡命して以降、単純化された線による独自の造形
が多くなった。

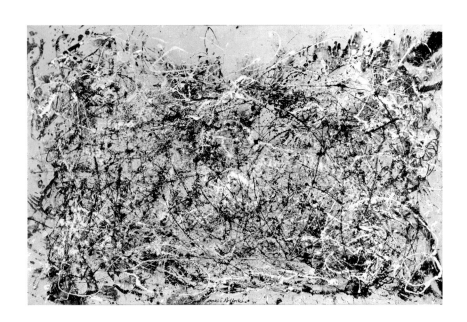

ジャクソン・ポロック《ナンバー 1A, 1948》1948年
油彩、エナメル塗料、キャンバス、172.7 × 264.2cm、
ニューヨーク近代美術館
20世紀のアメリカの抽象表現主義の代表的な画家。
アクション・ペインティングと称し、床に広げたキャ
ンバスに油性塗料を撒き散らすようにして描いた。

ンの表現を模した作品がある。これもやはり、サブカルチャーであるマンガを葛飾[*]北斎らの日本美術を引き継ぐ文脈の中で解釈し、西洋中心のアートの概念を覆そうとしたのである。このような表層の絵柄だけを見て、これなら自分にでもできると思い、真似をする人たちは後を絶たないが、それはアートとは言えないのだ。

つまり、アートに昇華するためには、画面に描かれている絵柄より、むしろ見えていない思想や哲学という内的な問題が問われているのである。これは他の芸術の領域でも同じことで、たとえば文学で考えるとわかりやすい。良質な文学では「行間を読む」と言われるが、これは、最も伝えたいことは文章には書かれていないという意味である。絵画でも同様で、最も大事なことは画面には描かれていないため、見る者が感じ取ることになる。

しかも、それは極めて個人的な思想や感覚に基づいているため、誰しもが同じように思ったり感じたりする常識的なこととは限らない。むしろ、問題提起とも言えるものだ。だからこそ、見る者は作品から伝わってくるメッセージについて深く考えてしまうのである。

実は、アートとイラストレーションの違いがここにある。イラストレーションでは描かれている内容が大事であるが、アートでは描かれていない内容のほうが重要なのだ。これを突き詰めていくと、造形物としての作品自体が必要ないと考える者

も出てくる。一九六〇年代から七〇年代にかけて、世界的に出現したコンセプチュアル・アート（観念芸術）と呼ばれる前衛活動である。これは、プランやアイデア、コンセプトといった、色も形もない思考だけのアートだったのである。

もちろん、思考だけでは何も残らないし（文章は残っている）、有史以前の洞窟壁画を見るまでもなく、描くことは人間の本能に近い活動であるため、現代アートでも絵画をはじめとする造形作品が大多数を占める。しかし、このコンセプチュアル・アートの運動は、今日のアートの概念に大きな影響を及ぼしており、制作現場においてはコンセプトを重視する傾向がある。とはいえ、たとえどんなに興味深いコンセプトであったとしても、その作品が造形的な魅力があってこその話である。魅力のない作品なら、最初から誰も見向きもしないし、見なければ伝わることもない。

そのための造形力は必須なのである。

さて、造形力とは形や色彩、立体感や遠近法、構図や構成などという、絵画に必要とされている要素を、上手く処理できる能力のことだと思うかもしれない。確かに、多くの美術教育の現場では、これらを中心に指導しているのを目にするだろう。さらに言えば、これから絵画を学ぼうとする多くの学生たちも、このような指導を望んでいるのではないだろうか。

絵画に必要とされている要素とは、過去の巨匠たちの優れた作品を研究して得た、

知恵や技術のことである。これらを身につけることで、巨匠たちに近づくことがで
きると言ってもいいかもしれない。そのために修練を重ね、不得手なものは克服し
ようとするのだ。これは一見、正しいことのように思えるし、一般的には、絵画を
学ぶということは、この修練を指していると解釈されているだろう。では仮に、こ
れらすべての要素を習得し、技術的にも上手く処理した絵があったとする。その意
味では、完璧な作品のはずであるが、果たしてその作品はどのように見えるだろう
か。

　おそらく、「ごもっとも、そのとおり」とは思うだろうし、その完璧さに感心する
かもしれない。しかし、完璧なのだから全く問題は感じないし、何の疑問も起こら
ない。したがって、その作品から何を考えているかとか、どう感じているのかとか、
作者の内面を知りたいとは思わないだろう。あえて知りたいと思えることを挙げれ
ば、なぜこのモチーフを選んだのかという問題だけである。もちろん、そこにも作
者の思想が反映されているため、とても大事なことの一つではある。しかし、表現
自体に疑問や問題を感じなければ、あえて絵の前で立ち止まることもない。いわば
人畜無害の、あってもなくてもいい絵だ、ということになる。

　残念ながら、今日の作家を目指している人たちの技術的には達者な作品を見ると、
上記の問題を感じてしまう作品が多い。確かに、その技術には賞賛の声が上がるか

もしれないが、作者は技術の問題だけに関心を向けているのだから、考えていない
ことは伝わらない。つまり、見る者には作者の思想や哲学など、最も大事な内面が
伝わらないのである。

逆に言えば、技術的に未熟な作品には、作者が思っている表現に何とかして近づ
けたいという強い思いが込められているため、見る者に訴えかけてくる。その結果、
作品の前で立ち止まって、作者が何を表現したかったのかを考えさせられてしまう
のだ。簡単に言えば、下手な絵ほど見たくなる絵だということであるが、いずれ誰
でも技術は上達するため、技術だけではアートになれないということになる。

アートにはこのような完璧さは必要なく、むしろ不完全なほうが見る者にとって
は楽しめることになるのだ。アートは知的な遊びでもあるため、正しいと言われる
ことだけで描かれた物は、当たり前なのだから興味は湧かないのである。

したがって、先人が残した知恵や技術から学ぶということは、それらを使いこな
せる技術を磨くことではなく、むしろ使わないために学んでいるとしか言えなく
なってしまう。これは、矛盾しているように思えるかもしれないが、先のクレーや
ポロックの作品の例を見れば理解できるだろう。彼らはこのようなアカデミックな
意味での絵画のあり方を、あえて否定しているのである。否定するなら学ぶ必要は
ない、と思うかもしれないが、知っていて否定するのと、知らずに使わないのでは、

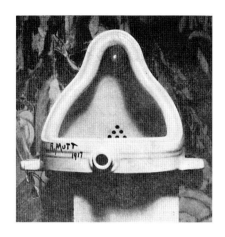

マルセル・デュシャン《泉》
1917年　アルフレッド・スティーグリッツ撮影、『ザ・
ブラインド・マン』No.2（1917年5月）掲載、アイ
オワ大学蔵
レディ・メイド（既製品）のオブジェ。男性便器を
横に置いただけの作品。高尚とされる芸術を否定
して皮肉った。作品や行為に意味はなく、アイデア
やコンセプトそのものが芸術であるとしたコンセプ
チュアル・アート（観念芸術）のルーツとされる。

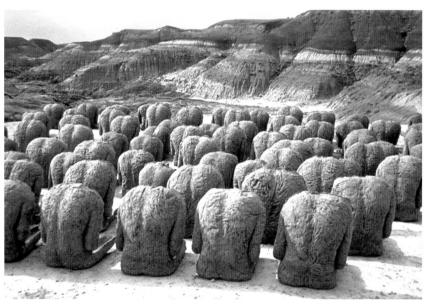

マグダレーナ・アバカノヴィッチ《背中》1976-80年、
各高さ61-69cm、樹脂で固めた黄麻布、釜山近代
美術館
人体を型取った繊維による立体を並べたインスタ
レーション（仮設展示）であるが、出身地であるポー
ランドの歴史的・社会的背景や、人間の存在意味
を否応なく考えさせられてしまうだろう。

全く意味が違ってくるのだ。

先に述べたように、アートの本来的な意味とは、自然を征服して人工物にすることである。具体的には、リンゴの絵を描く行為は、キャンバスを否定して絵具に変え、絵具も否定してリンゴに変えていくことである。つまり、否定が強ければ強いほど、描きたい対象に近づくことになる。

アートの本質的な性格には「否定」という側面が備わっているのである。そのため、作品には何らかの否定の意思が求められる（この考え方自体を否定する考え方もある）。先のリンゴの絵のように、単純に対象に近づける描き方自体が「否定」を含んでいるため、特に意識しないだけなのだ。描いている本人が意識していないのだから、見る者にも何かを否定したようには見えてこない。すなわち、アートとしての表現を目指すためには、「何を否定するのか」を意識に上げる必要があるのだ。

このことは、集会などの日常生活においても経験できる。ある意見が提案された場合、それに賛成の場合は特に強くは発言しないだろう。しかし、反対意見を言う時には、それなりに強く主張しなければならないし、大多数の人が賛成の場合は、その理由を理論武装しなければならないだろう。このように、否定をするというのは、積極的な意思表示だということなのだ。

あえて言うならば、絵を学ぶということは、否定するための材料を学んでいるこ

とになる。これが「知らずに使わない」ことと決定的に違うのである。知らないこ
とは否定できないだろう。もちろん、利用できるものは積極的に利用すべきであり、
その上で否定することになる。その意味においても、まずは先人たちの作品から学
ぶことが、絵を学ぶ第一歩であることがわかるだろう。

●

見たとおりに描く

●

ところで、ラスコーの洞窟画を例に出すまでもなく、人類には見た物をそのまま
描きたいという、本能に近い原初的な衝動があるのではないだろうか。たとえば、
子どもたちに紙とクレヨンを渡して自由に描いてもらうと、それが何であるか、具
体的な形がわかるように描こうとするだろう。日常的な場面でも、見えたとおりに
描けているかどうかで、絵の上手下手を判断していることが多い。何より、見たと
おりに描けるようになりたいという気持ちが、絵を学ぶ動機になっているのではな
いだろうか。

その意味でも、絵を学ぶ第一歩として「見たとおり」に描くことから始めることは、
誰しも異論がないと思われる。しかし、「見たとおり」とは、本当に誰でも同じなの
だろうか。

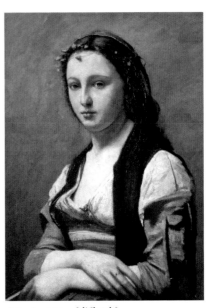

カミーユ・コロー《真珠の女》
1868-70年頃、油彩・キャンバス、70 × 55cm、ルーヴル美術館（パリ）

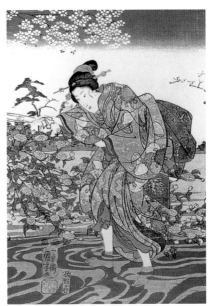

歌川国芳《山城国 井出の玉川》（部分）1847年

同時代に描かれた日本と西洋の絵を比べてみよう。おそらく現代に生きる私たちの眼には、日本の絵画よりも西洋の絵画のほうが、「見たとおり」に描いているように見えるのではないだろうか。日本の絵画には陰影が描かれていないので平面的に見え、西洋の絵画には写真と同じようなリアリティが感じられるだろう。では、日本の画家たちには「見たとおり」に描く技術がなかったのであろうか。そんなことはないはずで、現に他の分野では世界に冠たる、技術的に優れた作品はいくらでも

残っている。とすれば、日本と西洋では「見たとおり」に違いがあることになる。

江戸時代の市井の人々は、浮世絵版画の新版が出るたびに競って買い求め、役者絵や美人画などを眺めてうっとりしていたという。つまり、その当時の人々は、陰影のない表現にリアリティを感じていたということになる。翻って、現代に生きる私たちには、最も「見たとおり」に再現されているのは写真や映像であろう。一日中テレビやスマホなどの画像や映像を見て、それが事実だと思っているし、嘘のような話でも、写真や映像を見ると信じてしまう。

確かに、カメラは眼の仕組みを模した物であるため、見たとおりに写し出しているはずである。実際、西洋では一六世紀頃からカメラオブスキュラと呼ばれる、現代のカメラと同様の装置が開発され、画家が投影された像をなぞって描いている挿絵が残っている。つまり、西洋の画家たちが目指したのは、写真のような絵だったと言えるのである。西洋の古典絵画に写真のようなリアリティを感じてしまうのはそのためである。

しかし身体生理学的には、カメラで撮影したものと私たちが「見たもの」は異なる。眼の水晶体から入った情報は神経回路を経て、脳の一次視覚野と言われる部位に伝達され、断片的に入った情報を統合したイメージとしてまとめる。その後、二次、三次視覚野へと伝えられ、最終的に視覚連合野と呼ばれる部位に伝達される。そこ

箱型カメラオブスキュラ
The Museum of Science and Art, vol.8, Walton and Maberly, 1855, p.203.

＊正確には、動作や空間、色や形などの認識で経路が異なり、見ている物が何でどんな色をしているのかは、一次視覚野から二次視覚野、四次視覚野を経て、側頭葉の側頭連合野後部、側頭連合野前部へと伝達される。

51　見たとおりに描く

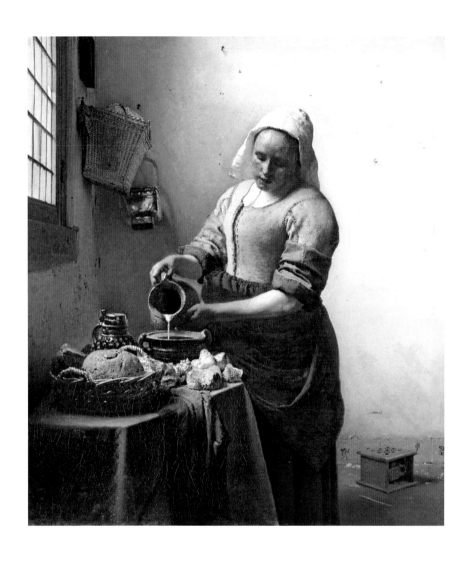

ヨハネス・フェルメール《牛乳を注ぐ女》1658年頃、
油彩・キャンバス、45.5 × 41cm、アムステルダム
国立美術館
ポワンティエ（仏：pointillé）と呼ばれる光を反射し
て輝く部分を明るい絵具の点で表現している特徴
があり、これはレンズを通すことで起きる現象と似
ていることから、カメラオブスキュラを利用した証
拠だと言われている。

では、知識や経験などを総動員して「見たもの」として認識される。

つまり、私たちが見ているものは、あらかじめ脳によって取捨選択され、再構築された世界でしかないのだ。これが時代や文化によって「見たもの」が異なってしまう原因であり、さらに言えば、個人レベルでも異なる可能性があることになる。別の言い方をすれば「見たもの」とは、無意識下の「見たいもの」ともいうことになる。

先の日本の絵画で言えば、「見たもの」とは次のようになる。陰影は太陽の移動とともに移ろうもので、見ている対象自体は何も変化していない。したがって、対象の本質は固有色*にあり、陰影は邪魔なものでしかなく、見たいものではないから見えていなかったということになるのだ。陰影が見えないということは、現代の私たちには到底信じ難いことかもしれないが、私たち自身の見方が変わってしまったために、このような見方ができなくなってしまったのだ。

また、日常の生活でも、ある状況下に居合わせた複数の人々に見たものを聞くと、それぞれが全く別の話をするという事態がしばしば起こる。あるいは、見てきたものを改めて写真で確認すると、その時には見えていなかったものが写っていて驚くこともあるだろう。これらは、私たちが「見たもの」を無意識下に取捨選択してい

ることの証なのである。

*固有色
物体そのものの色。

明暗と色彩

では、なぜ西洋では陰影、日本では固有色で見ることを重視したのだろう。ここで、明暗と色彩の働きについて考察してみよう。

色彩学的には、色彩には明度、彩度、色相という三要素があるため、色彩にも明暗があることになる。したがって、明暗と色彩を分けて考えることなどできないはずだ、と思うかもしれない。しかし、ここで言う明暗と色彩とは、身体生理学的な意味での分類である。というのは、私たちの眼の仕組みは、網膜に「桿体細胞（かんたい）」と「錐体細胞（すいたい）」という二種類の光受容細胞があり、それぞれが異なる働きをすることによる。

桿体細胞は暗い所で働き、明暗の調子の中で形を見分けることに専門化している。対して、錐体細胞は色彩を感じる細胞で、赤、青、緑（光の三原色）の波長を識別するが、光量の変化に対しては鈍い。ヒトの網膜では、中心部に錐体細胞が約一億個で、周辺部に桿体細胞が分布しているという。その数は錐体細胞が約一億個で、錐体細胞は約六〇〇万個と言われている。本来夜行性であった犬は色盲だと言われているが、これは桿体細胞が中心に多く集まっていて、ヒトの七〜八倍もあるそう

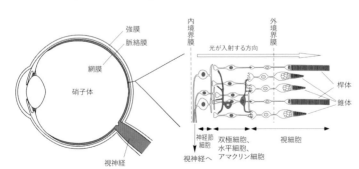

強膜
脈絡膜
網膜
硝子体
視神経

内境界膜
外境界膜
光が入射する方向
桿体
錐体
神経節細胞
双極細胞、水平細胞、アマクリン細胞
視細胞
視神経へ

で、そのために色が識別できないのである。

つまり、桿体細胞は明暗の細胞で、錐体細胞は色彩の細胞だということになる。

その意味での「明暗」と「色彩」ということである。この違いは、実際に、暗い場所と明るい場所で対象がどのように見えるか、比較するとよくわかる。

たとえば、真っ赤に熟したトマトとまだ青いトマトがあったとして、それが暗い所では、トマトのようなものが在ることはわかるが、どちらも同じように見え、区別がつかないだろう。ましてや、どちらがうまそうなのかなどわからない。これは暗い環境のため、錐体細胞は活動できなくなり、色を判別できない桿体細胞がもっぱら働いているためである。

逆に、明るい環境では、それぞれの色の違いはわかるのは当然として、赤いトマトは熟して美味しそうに見えるなど、それぞれの性質まで感じられるだろう。これが、明るい環境で働く錐体細胞の知覚によるものである。

すなわち、明暗は「存在」を表し、色彩は「性質」を表すことができる、と言えるのである。先に日本の絵画と西洋の絵画の違いで、陰影の有無を指摘したが、実は、「存在」と「性質」のどちらに本質を置いた見方なのか、という違いでもあったのだ。

この見方の違いは、風土や環境の違いからきていると思われる。建物を例にすると、西洋では自然災害や外敵から身を守るために頑丈な石やレンガ造りで、ガラス

などきわめて高価な時代、窓は最小限に造られたはずである。対して日本では、高温多湿のために通風をよくする必要があり、できるだけ壁を造らなかった。壁がないのだから窓もない。外界を隔てるのは、襖と障子だけなのだ。しかも緯度の違いで、日照時間自体が違う。パリやロンドンは、日本で言えば樺太北部の緯度に相当する。そこで冬を経験すればわかるが、想像以上に暗くて長い。このような環境で物を見ると、西洋では窓からのわずかな光に頼るしかないが、日本では四方から明かりがくる。どのように見えるかは、言わずもがなであろう。

緯度の差による太陽光の絶対量の違いは、何万年という長い年月の間に、皮膚のメラニン細胞の働きに地域差を与えたことと同様、光受容細胞にも機能の違いを与えたのかもしれない。西洋の人々にはほの暗い程度、日本人にとってはより明るいほうが最適に感じられる環境なのだ。日本の真夏のようなギラギラした太陽光の下では、西洋人にはサングラスが不可欠な理由もそこにあるのだろう。

実際、ヨーロッパの家庭では、夜間の照明はスタンドや間接照明だけで薄暗い。日本では一般的である、天井に取りつける明るいシーリングライトは、どこの家庭でも見かけることはない。筆者の経験でも、備えつけの照明だけでは絵を描くのには暗すぎるため、街の照明器具店で蛍光灯を探したのだが、お洒落な白熱灯のランプはいくらでもあるのに、明るい蛍光灯の照明器具は全く入手できなかった。ちな

みに、集合住宅で日本人が住んでいる部屋を探そうと思うなら、その部屋は煌々と明るいのですぐわかる。

この生理学的な違いは、絵を見る側にも影響を及ぼしていると思われる。たとえば、先のトマトを明暗でデッサンした作品があるとする。その作品を見る多くの人々は、質感がよく表れているかとか、美味しそうに描けているかとか、いわゆる性質に注目した見方をするのではないだろうか。もちろん、形や立体感は表せた上での話である。

もし、本当にそのように表現がされているなら素晴らしいことではあるが、先に述べたように、性質は色彩でなければ表すことができない。真っ赤に熟れたトマトは、真っ黒に描かれるのだから、決して美味しそうなどとは思えないはずである。しかし、私たちは明暗で表現された作品に、つい、この性質を求めてしまうのではないだろうか。その原因はおそらく、これまで述べてきた伝統的な世界観や、対象を色彩で捉える生理学的な要因が影響しているのだろう。同じ単色での表現である水墨画の考え方に、このことが顕著に表れている。

水墨画は鎌倉時代に中国から伝えられ、独自に発達してきた。しかし、西洋の捉え方とは異なり、墨の濃淡の中に色彩を感じることが重要であり、中国では唐の時代に張彦遠が「墨に五彩あり」と著している。近現代においても、横山大観はこれ

如拙《瓢鮎図》（部分）1415年以前、紙本墨画淡彩、
111.5 × 75.8cm（全体）、妙心寺退蔵院（京都）
最古の水墨画と言われている作品。

を重視した。

五彩というのは、もともとは中国の焼き物の釉薬の五色を言った言葉であるが、転じて万物の色彩という意味で使われる。つまり、墨の濃淡は明暗ではなく、色彩そのものなのである。そのため、同じ単色表現のデッサンにも、色彩を感じようとしてしまうのではないだろうか。

西洋の明暗だけで描かれたカマイユ（仏: camaïeu）と比べると、その違いが明らかである。カマイユとは単色の明暗だけで描かれた絵画のことを言うが、主に褐色系の調子で描かれることが多い。特に灰色調子の場合はグリザイユ（仏：grisaille）と称されている。

カマイユは本制作のためのデッサンやエスキース、あるいは制作途中のようなものではなく、独立した作品としての表現様式の一つである。これはもともと、寄進者の肖像という現実世界と神の世界という異なる地平を同一画面に描くための手段として、天上界を彫刻として表すことから始まったものである。そのため、これらの作品もどこか彫刻的に見えるかもしれない。しかし、立体感や空間を表すには、明暗だけで充分であるという考え方が示されている。この考え方での表現は、明暗法（＊キアロスクーロ）と呼ばれている。

＊（伊）chiaroscuro

＊張彦遠（ちょう・げんえん）
晩唐の文人、書画史家、貴族。隷書（八分）に優れ、文章、絵画も巧みであった。著書『法書要録』『歴代名画記』は、唐末までの書画史書の集大成としての意味をもつ。

＊横山大観（よこやま・たいかん）
日本画家。橋本雅邦に学び岡倉天心の感化を受けた。菱田春草とともに朦朧体と呼ばれる画法を試み、近代日本画に一典型をつくった。

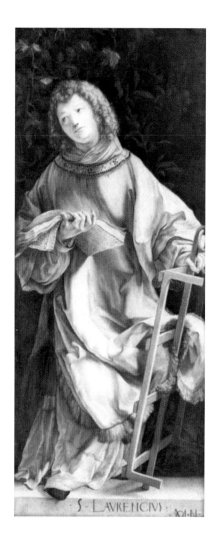

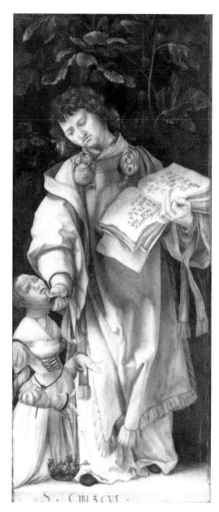

マティアス・グリューネヴァルト　ヘラー祭壇画《聖
ローレンスと聖キリカス》
1508-11年、オークに油彩グリザイユ、各98×
43cm、シュテーデル美術館

● 存在と性質の表現

では、明暗による存在の表現とは、具体的にはどういうことなのだろう。そこで＊キュビスムの作品を見てみよう。

＊キュビスムとは、二〇世紀初頭にパブロ・ピカソとジョルジュ・ブラックが創始した、対象を後述する多視点で捉え、分解して再構成するという表現であり、その後の美術に多大な影響を与えた美術運動である。

描かれた対象は元の形を留めておらず、何が描かれているのかわからないかもしれない。しかし、箱のような物が積み重ねられているようにも見え、具体的ではないにせよ、物が在るように描かれていることはわかるだろう。つまり彼らにとっては、その対象がどのような物であるか、どのような質感であるかには全く関心がなく、「存在」をどのように表すか、ということだけが関心の対象であったことが理解できるはずだ。

非再現的な表現ではあるが、使用している色はほぼモノクロームで、これは先に挙げたカマイユと同じではないだろうか。いわば明暗の表現と言うことができ、隣接する面と面の明度差で奥行きが決定している。その差が大きければ離れて見える

＊（仏）cubisme、立体派。

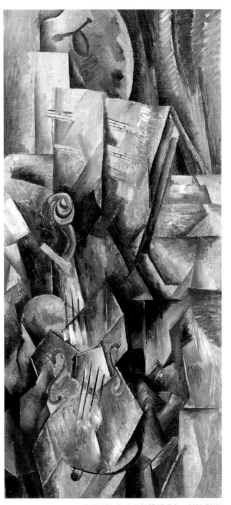

し、小さければ互いに近くにあるように見えるだろう。つまり、明暗による表現とは、物の存在を表すと同時に、物と物の空間上の関係を表すことだと言えるのだ。

一方の色彩では、暖色は前進し、寒色は後退するという性質があるように、色彩の相互関係による遠近法は考えられるが、結局は色彩の明度に頼るほかなく、色相だけでは物が在るという存在の確かさは表すことができない。しかし、たとえば青が冷たくて赤は熱いなど、色彩は内的な感覚や感情に訴える力が強いだろう。極端に言えば、たとえ形や空間上の関係など表さなくても、内面を表現することができ

ジョルジュ・ブラック《バイオリンとパレット》
1909年、油彩・キャンバス、91.7 × 42.8cm、グッゲンハイム美術館（ニューヨーク）
色彩を排したモノクロームで描かれており、その意味では伝統的なカマイユと同じ表現である。

るということになるのだ。

　事実、二〇世紀の美術では、物質的な外界の対象ではなく、内的な感覚や感情、精神などという無形の対象を表現しようとする運動が起こる。マーク・ロスコの作品はその典型と言えるが、そこでは色彩が重要な働きをしているのである。

　色彩による表現を目指した先鞭が印象派である。明暗を優先させる捉え方が一般的であった時代に、色彩で描こうとしたのであるから、不評を買ったのは当然であった。「印象派」という名称は、クロード・モネの《印象・日の出》という作品のタイトルから、揶揄してつけられたものだったのである。

　それまでの絵画は、現実空間の物質的な再現を追求してきた。しかし、彼らは「光の画家」という異名でも呼ばれるように、対象を物質としてではなく、物質から発する「光」として捉えたのである。換言すれば、光という非物質を、絵具という物質で置き換えたのである。つまり、物質的な存在を追求するためには明暗が重要であるが、存在しない非物質的なものには色彩が重要な働きをするということになるのだ。

　日本に西洋絵画が導入された時期が印象派全盛の頃だったため、この捉え方が日本の西洋絵画におけるアカデミズムになってしまった。しかも当の印象派は、日本美術の影響を多大に受けたものであった。そのため、当時ヨーロッパに留学した先

マーク・ロスコ《No. 13（オレンジの上にマゼンタ、黒、緑）》1949年、油彩・キャンバス、216.5 × 164.8cm、ニューヨーク近代美術館 色彩のみで内的世界を表そうとしたため、「形」は必要とされていない。

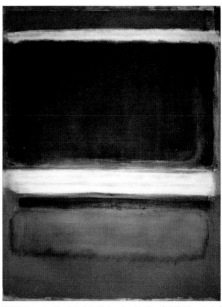

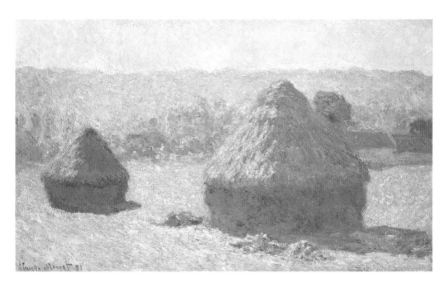

クロード・モネ《**積みわら、夏の終わり**》1891年、油彩・キャンバス、60.5 × 100.8cm、オルセー美術館（パリ） 積みわらをモチーフにして、時間や天候によって変化する光を25枚もの連作で描いた。非物質である光が 時間の経過とともに降り注ぐ「量」を、絵具の量としても置き換えられている。

人たちは、明暗と色彩の本質的な意味を十分に理解できないまま帰国し、今日の美術教育の基盤を形成していったのではないだろうか。今日の美術教育の現場でも、単なる技術的な訓練として位置づけられていることは、不幸な現実である。

たとえば、印象派の巨匠たちの作品に対して、多くの人たちは、現実の対象が再現的にしかも色彩豊かに描かれていると、感心して見ているのではないだろうか。繰り返しになるが、彼らの描こうとした対象は非物質なのである。これは、物質の存在と非物質の光が区別されていない証拠なのだ。

もちろん、西洋の考え方がすべてでではないし、世界には多様な文化があり、それぞれが独自の解釈でアートを捉えてもよいはずである。しかし、今やアートは最もグローバルな言語であると言っても過言ではないだろう。この本質を理解しなければ、世界には通用しないとも言えるのだ。日本のアーティストがなかなか世界で活躍できない理由の一つが、ここにもあるのではないだろうか。

さて、これまで明暗と色彩の関係について述べてきたが、現在では区別して考えている人は少ないだろう。美術教育の場でも、明暗と色彩はどちらも同じ比重で指導される。しかし、現実に眼の機能として役割が分担されている以上、どちらか一方に本質としての比重をかけて捉えることがあってよいはずである。否、二兎を追

う者は一兎も得ずの理どおり、どちらかに偏ったほうがいいと言える。つまり、日本の美術教育では明暗で描く修練を課し、上達の度合いでその評価を決める傾向があるが、これは個性を封じることにもなる。アートとしては、その見方を「知る」ことこそが重要なのであり、それを使いこなせるようになるための技術的な修練は必要ないのである。

● ●

遠近法の矛盾

ところで皆さんは、宇宙には果てがあるだろうか、その先はどうなっているだろうか、ということを考えたことがあるだろうか。筆者も少年の頃、たびたび夢想し、眠れない夜を過ごした経験がある。

現代科学では、ビッグバンが宇宙の始まりで、今でも光速に近いスピードで膨張しているということになっている。その意味で考えれば、宇宙の果てがあることになるが、実際に観測すると、見えているすべての方角で、その距離に比例した速度で銀河が均等に遠ざかっているという。

ということは、地球が宇宙の中心でもない限り、そのような現象が起こらないはずだろう。しかし、当然ながら、無数にある銀河の一つでしかない天の川銀河の、

さらにその片隅にある地球がビッグバンの中心であるはずがない。ではいったい、どうしてそのような現象が起こるのだろう。

これは、私たちの日常的な知覚を基準にして考えるために起こる奇妙さなのである。そこでわかりやすくするために、ゴム風船を例にしよう。そのゴム風船にマーカーで数箇所に目印をつけ、空気を吹き込んで膨らませたとする。そうすると、その一つの目印から他の目印は離れていくが、どの目印を基点にしても互いに同じ速度で離れていくはずである。つまり、これと同じ現象で、たとえ地球以外のどの天体で観測しようと、同じようにすべてが遠ざかっていくように見えるのである。

実際には、風船の表面という二次元を三次元に置き換えて考えなければならない。要は、三次元空間自体が球体のように歪んでいるということなのだが、想像することはなかなか難しいかもしれない。

話題をアートに戻すが、実は、絵を描く上でも似たような現象が起こる。そこで、少し思考実験をしてみよう。

たとえば、高さ五メートルのどこまでもつづく長い壁があったとする。その前に立つと、見上げる高さであるが、右を見るとその壁はだんだん小さくなって、地平線の彼方で消えてしまうだろう。同様に、左を見ても、地平線で高さがゼロメートルになっている。ということは、その左右の地平線のゼロメートル地点から目の前

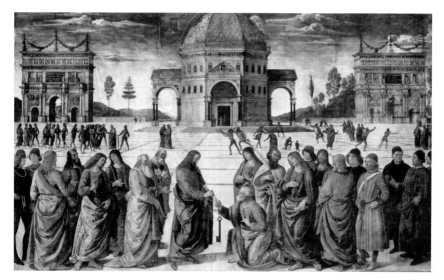

ペルジーノ《聖ペテロへの天国の鍵の授与》
1481-82年、フレスコ画、335 × 550cm、システィー
ナ礼拝堂（バチカン）
1点透視図法（線遠近法）で描かれた作品。

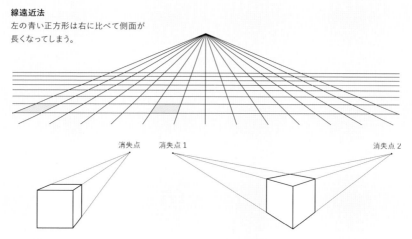

線遠近法
左の青い正方形は右に比べて側面が
長くなってしまう。

消失点　　　消失点1　　　　　　　　　　　　消失点2

1点透視図法
キャンバスに平行な線はすべて平行線として描き、
奥行きは地平線上の1点（消失点）に収束するよう
に放射線状に描く。

2点透視図法
キャンバスと斜めに交わる平行線が2組あると仮定
して、1組は右の消失点へ、もう1組は左の消失点
へと収束していく。

の五メートルの高さまで直線を引けば壁が描けるはずである。しかし、そこで不思議なことが起こる。直線で結べば、目の前の壁に「角」ができてしまうのだ。

もちろん、現実には「角」はない。とすれば、唯一解決できることは、曲線で結ぶことであるが、曲線には見えないはずである。これは一体どういうことなのだろう。これを解決するために、もう一つの思考実験をしてもらおう。パノラマ撮影ができるカメラがあり、広場のような所で撮影したとしよう。

ぐるりと一周して撮影すれば、見えている風景全部が写っているはずである。それを出力すると、かなり長いプリントになると思うが、最初に撮り始めた所と最後は同じものが写っているため、そこでつなげればちょうど輪のようなものができあがる。同様に、今度は足元から撮り始め、天頂まで来たら反対側の下方に向かい、最後は同じ足元で終わる。これもプリントをつなげれば輪になる。これを繰り返して、すべての方向で撮ったプリントをつなげれば球体になるだろう。つまり、私たちが見ている世界は、やはり球体なのである。

そこで、先ほどの長い壁がどのように写っているかを見てみると、輪にする前は曲線に写っていたはずである。おそらくその時点では、見えている物としては直線なので、レンズの歪みぐらいにしか思わなかったかもしれない。しかし、球体につなげてみると、今度は確かに直線に見えるだろう。つまり、球体の表面は湾曲して

いるため、直線は曲線になってしまうのである。

私たちが絵を描く時、この現象が問題になる。絵は平面であり、球体の世界を平面化するという作業になるので、当然、どこかで歪みが生じるが、これは地球を平面の地図に置き換えることと同じである。

たとえば、経緯線が直交する地図では方位は正確であるが、南北の両極に近いほど広がってしまい、正確な距離や面積は表示できない。また、船の航路を決めるめには距離や面積が正確でなければならないが、そのための地図では経緯線は直交せず、曲線になってしまうだろう。それぞれの目的で地図は作られているのである。

これと同じように、見えている世界を描こうとするなら、すべての観点で正確に描くことはできないため、その目的に合わせた描き方をするしかないのである。たとえば、近代遠近法に透視図法（線遠近法）があるが、これはルネッサンスの頃に開発されたもので、対象が遠ざかれば遠ざかるほど小さく見え、最終的に地平線の一点で消えてしまうことから、逆に遡って、地平線上の一点（消失点）から直線を引くことで、大きさの変化を決定できるというものである。

現在でも、美術を学ぶ上で最初に知るべきことの一つとされているし、テーマパークなどで見かけるトリックアートも、これを利用したものがある。つまり、最も汎用されている描き方であるだけでなく、実際に透視図法で描かれた絵は、現実と同

グード図法

モルワイデ図法

舟型多円錐図法

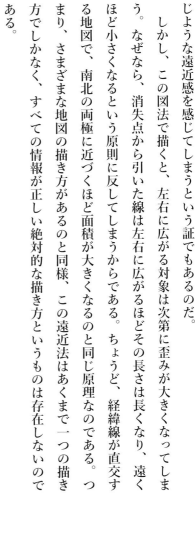
メルカトル図法

じような遠近感を感じてしまうという証でもあるのだ。

しかし、この図法で描くと、左右に広がる対象は次第に歪みが大きくなってしまう。なぜなら、消失点から引いた線は左右に広がるほどその長さは長くなり、遠くほど小さくなるという原則に反してしまうからである。ちょうど、経緯線が直交する地図で、南北の両極に近づくほど面積が大きくなるのと同じ原理なのである。つまり、さまざまな地図の描き方があるのと同様、この遠近法はあくまで一つの描き方でしかなく、すべての情報が正しい絶対的な描き方というものは存在しないのである。

ここでまた一つ疑問が起こる。たとえこれまでの説明が正しいとしても、透視図

筆者が北京で撮ってもらった集合写真。数百人の参加者が半円形に並べられ、回転する特殊なカメラでパノラマ撮影したもの。人々はカメラから等距離にあるため同じ大きさで写るが、背景の建物は歪み、直線が曲線になっている。

法で描かれた絵に、誰も違和感を抱かないのはなぜか。透視図法が開発されて約六〇〇年、おそらく誰も不信など抱かずに描きつづけてきただろうし、何より、これを利用したトリックアートで、多くの人々が見事に騙されて楽しんでいるだろう。

これは、私たちの眼から入ってきた情報を脳内で処理する過程で、「あるべき姿」に矯正してしまうことによる。換言すれば、見たいように補正して見ているということである。

たとえば、海に行った人から「地球の丸さを実感した」という話を聞くことがあるが、本来、水平線はどこまでいっても直線（正確には球体に沿った歪んだ直線）のはずである。さもなければ、水平線は私たちの周りを一周しないことになってしまうだろう。これは、見えている球体の世界の歪みを素直に知覚したに過ぎないのだが、普段はその歪みを補正しながら生活している。ところが、地球が球体であることを知っている私たちは、広い海で見えた水平線の歪みを地球の丸さと錯覚し、そのまま受け入れてしまったのである。もっと日常的な経験では、メガネが合わなくなって度数を変えた時など、最初は階段が歪んで見えるが、数日もすると元どおりになって見えるだろう。これも、脳内で矯正している証拠なのである。

なぜなら、先ほどの長い壁の思考実験では、写真ではたとえ曲線に写っていても、極端な言い方をすれば、遠近法の見方に現実を近づけて見ているとも言えるのだ。

それはカメラのせいにして、自身は直線にしか見えなかったはずである。つまり、西洋と日本の絵画における陰影問題と同様、ここでもやはり、私たちは「見たいように見ている」ということになるのである。

●

正しい形を求めて

●

雪舟等楊の《天橋立図*》を見てみよう。この作品について記した多くの解説によれば、不思議なことに、この絵と同じように見える場所が存在しないというのだ。

そのため、三箇所から見た合成であるとか、現実に見えたものを反転させて描いたとか、様々な説が提唱されているのである。

これは、現代の私たちの絵画に対する見方、すなわち写真のように、固定された一つの視点で捉える見方に慣れてしまったために起こる違和なのである。先に述べたように、私たちの眼から入った沢山の情報は取捨選択され、それらを統合して「見たもの」として認識している。雪舟の場合は、あちこち見歩いて情報収集し、それを脳内で統合させて描いたのである。もちろん、方位や距離などが正確な地図を追求したのではなく、あくまで雪舟が記憶すべきものとして捉えたものを描いているのであり、その意味では純粋に「雪舟が見た風景」をそのまま描いているだけなのだ。

雪舟等楊《天橋立図》1501-06年頃、紙本墨画淡彩、
89.5 × 169.5cm、京都国立博物館
初めて日本的な美意識で日本の風景を描いた画期
的な水墨画として知られる。

そう考えれば、この絵に何も不思議なことはないのである。

これは、西洋絵画の文脈では多視点と呼ばれているが、本来、私たちはものを見る時には、普通に行う行為であり、むしろ固定された一点だけで見ることのほうが難しいだろう。同様のことは、ポール・セザンヌ*の作品でも見て取れる。布に隠れたテーブルの縁の右側と左側は直線ではつながらない。また、果物が入った籐かごはどう考えてもテーブルに載っているようには見えない。その籐かごを基準にすれば、壺は明らかに上から見下ろしているように描かれている。さらに言えば、部屋全体が歪んでいるようにも見えてしまうだろう。

実は、この作品では雪舟と同様、いくつもの視点（眼の高さ）で描かれているのだ。セザンヌにとって、それぞれの対象の本質を捉えようとした時、多くの視点を必要としたのである。そのため、私たちの見方の常識であるカメラのような固定された視点では描かなかったのだ。

その結果、私たちが見慣れている対象とは異なる形に見えてしまうだろう。そもそも、本質を捉えようとすると、セザンヌにとっては「正しい形」自体が無意味だったのである。この視点がバラバラの描き方こそが、先に挙げたピカソやブラックらのキュビスムに与えた影響なのである。

さて、ここまで述べると、万人に等しく「正しい形」というものが存在しないこ

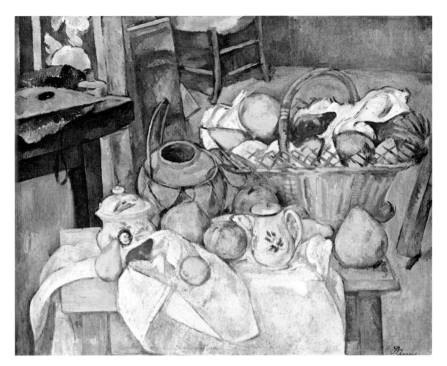

ポール・セザンヌ《台所のテーブル（籠のある静物）》1888-90年、油彩・キャンバス、65 × 81cm、オルセー美術館（パリ）

本質としての存在と絵画としての調和性が重要視されているため、写真的な意味での正確さは無視されている。

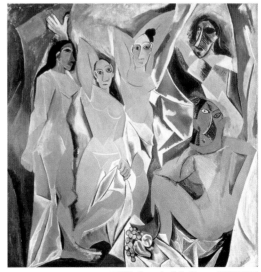

パブロ・ピカソ《アヴィニョンの娘たち》1907年、油彩・キャンバス、243.9 × 233.7cm、ニューヨーク近代美術館

とがわかるだろう。私たちが見ている世界は、その見方や捉え方によって変わってしまうからである。つまり、真実は人の数だけあるということになる。

しかし、そんなことを言われても、テレビや写真では「正しい形」が映し出されているし、それを誰もが納得して見ているはずだから、やっぱり「正しい形」というものがあるのでは、と思ってしまうのではないだろうか。百歩譲って、たとえそうだとしても、まずは皆が見えているように描けることが必要なのではないのか、と言いたくなるだろう。

これは、絵がコミュニケーション・ツールとして働くことに関わっている。「百聞は一見に如かず」の喩のとおり、絵は言葉や文字より直截的に対象を伝えることができる。しかし、たとえば「リンゴ」という言葉に対して、所属する社会の人々が同じ概念を持っていなければ「リンゴ」は伝わらないのと同様に、絵についても、社会的概念としての「リンゴ」を描かなければ伝わらない。この概念とは、誰でも同じように見える見方ということである。社会的概念でものを見なければコミュニケーションが取れないため、私たちは物心つく前から、この見方を知らず知らずの間に教育されている。そのため、私たちの日常では、無意識にこの概念を通した見方で見ているのだ。

したがって、それが何であるかを伝えるという目的だけに限定すれば、今日では

写真のような表現をすることが最も効果的だということになる。実際、展覧会場の緻密な写実絵画の前で「写真みたい！」と感嘆している人をしばしば見かける。当人は褒め言葉として使っているだろう。しかし、アートの目的はそこにはない。もし、誰が見てもそれが何であるかを伝わることを目的に描くなら、それは機械の操作マニュアルの説明図のようなものになってしまう。このような説明図で感動したり、じっと見入ってしまったりすることは決してないだろう。ということは、誰が見てもそれが何であるか伝わるように描くことは、アートの目的ではないことになるのだ。

たとえば、*フィンセント・ファン・ゴッホは世界中で好きな画家の五指にランクされているが、生前は全く評価されていなかった。その表現は、世界がすべてうねるような筆遣いで描かれ、まさに狂気の世界にしか見えない。しかし、彼が見たこのような世界を、今日の私たちは感動すら覚えながら鑑賞しているだろう。

同じように、死後に評価が逆転した巨匠たちの例は枚挙に暇がない。彼らは、その時代の見方や捉え方とは画期的に異なっていたため、人々には受け入れられなかったのである。しかし、次第にその新たな見方や捉え方に違和を感じなくなり、今では、見方の一つの概念として社会的に定着しているのである。極論すれば、アートの目的は、新しい見方を提起することにあるとも言えるのだ。

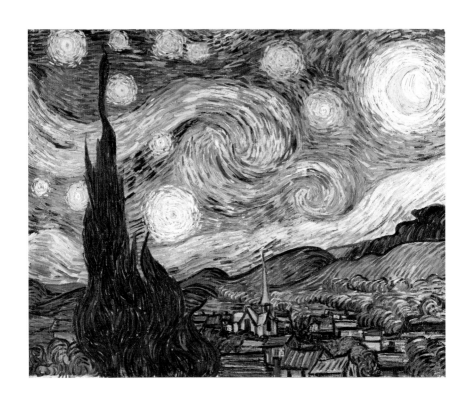

フィンセント・ファン・ゴッホ《星月夜》
1889年、油彩・キャンバス、73.7 × 92.1cm、
ニューヨーク近代美術館

● デッサンについて

ところで、かつて我が国の美術教育では、絵を学ぶための第一歩として、石膏デッサンが課せられた時代があった。美術大学の入学試験で石膏デッサンが出題されたことが最大の理由だったのだろうが、入学後も石膏デッサンは行われていた。筆者もその渦中の世代であり、お手本とでも言える作品を横目に、何十枚も描いた記憶がある。中には飛びぬけた技術を持った人もいて、周囲の憧れにも羨望にも似た視線を浴びていた。

しかし、いざ自由な絵を描く段になると、誰一人石膏像を描く者はいない。まるで修行僧のごとく描きつづけ、石膏デッサンの名人とまで言われていたような人たちでさえ、すっぱりと石膏像を捨ててしまうのである。飽きてしまったこともあるだろうが、何より、石膏像自体が描きたいと思える対象ではないのだ。これが本物のギリシャ彫刻だったり、大理石やブロンズの材質感があったりしたら、魅力を感じることもあるかもしれないが、何度も型取りを繰り返してツルツルになったコピーの石膏像など、誰も魅力を感じないだろう。

では、何のために私たちはこのような「偽物」を描かされていたのだろう。もち

ろん、形を捉える力を身につけたり、立体感を描けるようになったりするためであ
ることはわかるが、そのためなら、何も石膏像だけを追求する必要はない。ほかに
魅力的なモチーフはいくらでもあるのだから、それを描いたほうが楽しいはずであ
る。しかも、楽しいほうが沢山描きたくなるのだから、上達も早かったのではない
だろうか。

　そもそも、過去の巨匠と言われる画家たちの残した作品に、私たちが描いたよう
な石膏デッサンなど、見たことがないだろう。実際、欧米では子どもの絵画教室で
は見かけることもあるが、専門の美術学校では人体を描くことはあっても、石膏像
など描くことはない。石膏より本物の人体のほうがはるかに魅力的だし、実際に絵
にするのは人体なのだから当然だろう。おそらく、このような現象は日本独特のも
のだったのかもしれない。

　この原因を遡って考えてみると、日本に西洋絵画を導入する折に、石膏デッサン
の必要性を言い始めた教育者がいたはずである。それはおそらく、先達が西洋に留
学した折、人体を描く時に伝統的な陰影のない表現をしたことに対して、同じ人体
の形をした石膏デッサンを勧められたのが始まりなのではないだろうか。

　石膏像はもちろん白一色である。それを描くということは、「形」と「陰影」しか
描けない。つまり、彼らには苦手だった、明暗で見るための訓練だったのだろう。

それに加え、人間の形をした石膏像を描くということは、人間を描くための練習だとも言える。

しかし、人間の持っている温かさや柔らかさなどの質感や肌の色も石膏にはない。ということは、それらはあまり大事なことではないということになる。つまり、「存在」という観点では石膏も人間も同等である、という考え方なのである。これは、先に述べた明暗と色彩の関係にも直接的に影響しており、明暗は存在を表すことからキアロスクーロが重視されたのである。

さらに、西洋では古代ギリシャの時代から「存在」について哲学されてきた。哲学とは、知そのものを言うが、世界の根本ないしは本質を見極めようとする探究的な営みであり、その代表的な命題が存在なのである。何故に自己が存在するのか、この世界が何故存在しているのか、この存在の意味を問い求めてきたのである。

西洋では哲学する姿勢は広く民衆にまで行き渡っており、当然アートにも影響を及ぼす。前述したアートの意味が、ここにも現れているのだ。つまり、アートが生まれた瞬間から、存在を追求することが目的だったとも言えるのである。

対して日本では、そもそも哲学の概念自体がなかったこともあるが、「諸行無常」の思想で知られるように、この世界は時々刻々と変化しているものであり、不変なる実体は存在しないという仏教的世界観が支配的だった。そのため、世界の本質を

存在とは捉えなかったのである。

　さて、この石膏デッサンは現代の美術教育ではあまり重視されていない。もちろん、明暗で捉える見方が特別ではなくなったせいであるが、それにしても、今日でも絵を学ぶための第一歩として、色彩を伴わないデッサンが基礎として位置づけられていることが多いだろう。というより、むしろデッサンとは、鉛筆や木炭で色を使わずに形や立体感などを描く修練である、という意味で使われることが多いのではないだろうか。

　ところが、西洋では「ペインティング（油絵）科」と並列で「デッサン科」という学科が設置されている美術学校もある。上記の意味で捉えると、油絵科ではデッサンを描かないし、デッサン科では色彩を使わず自由な表現もしないという、奇妙なことになってしまう。つまり、本来のデッサンというものは、私たちが日常で使う意味とは、少し違っているようなのである。

　たとえば、「○○素描集」のようなデッサンだけを集めた画集では、水彩画や版画も含まれることもあるし、場合によっては油絵具で描かれたものまで掲載されていることもある。その意味では、デッサンは単色で描くとは限らないことになるし、あえて共通点を挙げれば、水彩や版画では、鉛筆などと同じように紙の白さを生かした表現をしていることであり、他の材料を使って描画材も問わないことになる。

アメディオ・モディリアーニ《カリアティード》
1914-15年頃?、ペン、インク、水彩、パステル、着色紙、
28.6 × 24.2cm、パリ市立近代美術館　本制作の
ためのエスキースにも見えるが、『世界素描大系』(講
談社、1976年)に掲載されている「デッサン」。

エゴン・シーレ《左足を高く上げて座る女》
1917年、ガッシュ・紙、46 × 30.5cm、プラハ国立
美術館　この作品も『世界素描大系』に掲載され
ている「デッサン」である。

も同じように支持体(紙やキャンバス)が塗りつぶされていないことである。

つまり、デッサンに分類される条件は、描画材料ではなく、表現として支持体の材質が残っていること、ということになる。先にデザインもデッサンもラテン語のデジナーレ(designare)が語源であると述べたが、英語のドローイング(drawing)も語源は同じで、線を引くという意味である。デッサンするということは線で表現するということで、その結果、線と線の間に支持体が残ることになるのだ。

すなわちデッサンとは、油彩画のように画面全体を塗りつぶしてしまうペイン

ティングに対立する概念であるということになる。このように考えると、私たちが日常的に使う意味とは少し異なることがわかるし、先の「デッサン科」が存在する理由も説明できる。

現代では、アートは多面的な広がりを持って解釈されているが、言葉が持つ本来的な意味では、デッサンは支持体の質を残しているため、完全には「人工」とは言えず、アートとしては完成度が低いことになる。そのため、デッサンは油絵に比して準備段階的な印象を感じてしまうのだ。

かつて、絵を描くのが職人の仕事だった時代では、完成作品のみが重要であり、その前の修練や構想のために描かれた、いわゆるデッサンは破棄されるものでしかなかった。しかし、芸術家が登場してからは、その芸術を理解する上でデッサンも重要な存在とみなされるようになった。

これが広く認識されるにしたがい、デッサンを積極的に残すようになる。さらに現代では、時間をかけて塗り重ねて描かれるペインティングに比べ、より直截的な表現ができるという理由から、積極的にデッサンを最終的な表現として取り入れる作家が多くなってきたのだ。日本では、このような表現をデッサンと区別して「ドローイング」と言っているようであるが、チョコレートとショコラの違いと同じレベルでしかない。今日のデッサンの解釈としては、「絵画表現の一手段」というこ

とになる。

　このように、デッサンの解釈は時代とともに変遷してきたが、私たちが日常的に使っている意味では、絵を描くことが職人の仕事であった時代の概念に近いことがわかるだろう。

　本来的な意味のアート、つまり素材を他のものに変えるという意味においては、物質的な力（マチエール）が強い油彩画のような表現が有効であるが、そのためにはある程度の技術的修練が必要になる。しかし、見方の習得には技術的なことは何も要らないし、用具類も手軽なデッサンで十分なのである。

　これらのことから、筆者の世代では必須であった石膏像の木炭デッサンは、特殊な絵画領域だったことがわかるだろう。ましてや、木炭を自在に使いこなすためにはある種の技術が必要であることを考えると、その技術を身につけること自体が、学び初めの目的とはかけ離れてしまうのである。実際、当時のほとんどの画学生にとって、技術の習得が目的化してしまっていたのである。

　さらに言えば、どこに本質を求めるかは人それぞれである。明治時代ならいざ知らず、対象を明暗で捉えることが当たり前の現代、必ずしも明暗で見る訓練をする必要すらないとも言える。色彩に興味を持つ者にとっては、デッサンがモノクロームである必要もないことになるのだ。

● ● アートに生きる

本書の読者の皆さんは、これから本格的に絵を学ぼうとしている人が大多数だろう。その動機は、絵を描くことが好きで、今以上に絵を上手く描きたいと思っているはずである。その秘訣が著されていることを期待していたと思うが、残念ながら、ことごとく裏切るような内容だったかもしれない。

先に、アートが否定することを宿命づけられていると記したが、ここで著述してきたこと自体が一般的な絵画の通念を否定しているとも言えるだろう。その意味ではさらに、これらを否定することもアートなのかもしれないのだ。

何より、絵を描くことはデザインのようにクライアントがいるわけではない。極めて個人的なテーマと手法をもって制作しているだけなので、誰にも理解されない可能性すらある。極言すれば、自己満足を追求していることと限りなく近い。

唯一自己満足と異なる点は、完成した作品を人前に出すことである。これは、他の芸術分野でも同じことで、たとえば音楽でも聴衆がいて成立するし、文学でも本になって読者がいなければ芸術とはならない。

では、この限りなく自己満足に近い表現が、なぜ人の心を動かすのだろう。これ

は次のような例を考えればわかる。旅先で雄大な風景に出会った時、多くの人は感動するだろう。しかし、そこに長年住んでいる住民にとっては当たり前の風景に過ぎない。逆に、その住民は都会の高層ビル群に感動するかもしれないのだ。それぞれにとって、普段見慣れた風景が「風景」というものの概念であり、その概念から外れた風景に接したために感動したのである。

つまり感動とは、これまでの知識や経験にない何かに触れることで引き起こされることになる。絵画でも同じことなのである。表現者の見たもの、感じたもの、考えたことなどが、鑑賞者の知識や経験の中になかったものである場合に脳は反応し、いわゆる感動するという状態になるのだ。

これからわかるように、優れた絵画とは、単なる表層の技術的に優れたものではなく、これまでにない見方や捉え方、考え方や哲学、感覚や感情をもって描かれたものということになる。アートが知的な遊びであると記したのは、このことを指しているのである。私たちはそこを目指すべきなのである。

しかし、日常の社会生活を営むためには、このような世間一般とは異なる見方や感じ方、考え方は抑えるべきこととして、幼少期から教育されてきている。いわば、「社会的概念」を知らず知らずのうちに植えつけられてしまっているのである。今日では当然と思える自由と平等の思想は、前世紀までは人種や民族、階級による差

別があることが当然という概念だったはずである。それがすべての戦争の原因なの

であるから。否、いまだにつづいている地域もある。

絵画においても、先に示した例のように、江戸時代までは陰影がないことが日本

社会における概念としての見方だったし、逆に、西洋では写真のように見る見方が

概念だったのである。つまり、社会的概念は疑ってかかるべき対象でしかないのだ。

アートの目的は、このような植えつけられた社会的概念を見直し、真実を追究す

ることにある。それが極めて個人的な問題であったとしても、そこにリアリティが

あれば人の心を動かし、普遍的な問題につながる可能性がある。そのためにこそ、

抑えられてきた見方や感じ方、考え方を解放することが必要なのである。

では、どのようにすれば解放できるのか、とても難しそうに思えるかもしれない

が、実はいたって簡単である。自分だけが楽しめることをすればよいのだ。なぜな

ら、楽しく感じるのは他の誰でもなく自分自身だけであるため、そこに本人の内面

が反映されていることになるし、ほかの人とは異なるから楽しいはずなのである。

仮に、誰も知らない何か面白いものを見つけたなら、自分だけが知っているという

楽しさや嬉しさは想像できるだろう。

立場を変えて言えば、もし密かに何かを楽しんでいる人がいたとすれば、何が楽

しいのか知りたくなるはずだし、意外なことで楽しんでいるのを目の当たりにすれ

ば、驚きもすれば感動もするかもしれないだろう。

　具体的に目の前の対象を描くという状況で言えば、まずは見て楽しめるものやことを探すのである。それは対象という物質的な物から始めることになるだろうが、光や空気、気配といった非物質的なものでもよいだろうし、視覚以外の感覚に訴えるものでもよいだろう。描いている過程でも、引いた線や塗った絵具で楽しめることだってあるかもしれない。もちろん、あくまで自分だけが楽しめるという前提の話である。何か発見できれば、それを誰かに伝えたくなるはずで、これが表現につながるのである。

　そして、その楽しさを追求するということは、楽しんでいる者自身の内面を掘り下げるということであり、結果的に行き着くところは、それぞれの思想や哲学というところになるのだ。つまり、絵は描く者が一番楽しむべきだし、深く楽しむことでアートになるということなのである。

　もちろん、初めから何が楽しめるのかわかるはずはない。まずは描いてみるところから始めるのだ。普段何気なく見ている物でも、紙と鉛筆を持って描こうとすると、いつもよりしっかり観察しなければならないだろう。そうすると、今まで気づかなかった何かを発見したり、思っていたことと違って見えたりするかもしれないのだ。

つまり、描くという行為を通すことによって、より深い観察や洞察をすることになるのである。普段の概念を通した見方だけではない、それぞれの本質としての「見えるもの」が獲得できるようになるのだ。そのためにも、まずは簡単な道具だけで始められるデッサンは最適なのである。

さて、ここまでアートとしての絵画とは何かを著してきた。それは様式や技術といった表層の問題ではなく、その表層に至る見方や捉え方、思想や哲学、感覚や感情という内面的な問題の提起であることは理解できたと思う。そして、このアートというものが常に進化しつづけ、新たな概念を上書きされる宿命を背負っているとも述べてきた。しかし、根底にあるアートの本質は変わることはなく、西洋から始まったものでありながら、今や世界中で共有されている。

しかし、現代の日本では生活の隅々までが西洋化しているにもかかわらず、いまだに表層の問題だけを取り上げ、教育の場でも伝統的な職人的技術が優先されている。その原因の一つは、アートに「美術」という文字を当てたことにあるのかもしれない。初めに述べたように、本来の意味には「美しい」という意味も「技術」という意味も含まれていないのである。

その結果、たとえば国内では大御所と言われるような作家が、欧米では全く評価されないのが現実である。逆に、国内ではほとんど無名の作家でも、ひとたび欧米

で評価を受けると、手のひらを返したように評論家も報道も取り上げ、展覧会場には人々が長蛇の列をなして押し寄せたりしている。

これは、日本の美術界全体の問題であり、描く側もそれを評価する側も、アートの本質をいまだに理解できていない証拠なのである。その意味でも、私たち絵を学ぶ者自身がアートをしっかりと理解し、実行していくことで、これからの美術界を変えていくべきではないだろうか。

3. デザインを学ぶ

Art versus Design

デザイン（design）という言葉もその語源を辿っていくと、デッサン（dessin）と同じくラテン語のデジナーレ（designare）から派生していることは、「アートを学ぶ」でも触れられているが、その語源から考えても、アートとデザインが深く関係しながら進化してきたことをうかがい知ることができる。

日本の歴史を大きな視点で見たとき、古の生活の中にも、衣食住にかかわる着物や調度品があり、宗教や政治的な崇拝を目的として、美＝神秘といった呪術性を纏った品々があったことは、正倉院の御物などを見れば理解することができる。

我が国初の国家制度である律令制の織部司に属す挑文師は、今で言えばデザイナーであり技術指導者のような立場であったと考えられる。また江戸時代、俵屋宗達、尾形光琳に代表される琳派の創始者でもある本阿弥光悦の書や陶芸における役割は、美のあり方や方向性を示すアートディレクターのような存在であっただろう。

このように日本では、独自の方法で、たくさんの工芸品や製品が生産されてきたが、江戸から明治にかけては、西洋文明を取り入れると同時に、日本の文化を世界と伍していくために近代的な産業として発展させ、上質の製品を効率よく大量に生産する必要に迫られたのである。

一八七三年（明治六年）ウィーンで開かれた万国博覧会に我が国の物品を出品するとともに、西欧の技術や輸出事情を調べる目的で工業伝習生が派遣された。その中

*挑文師
錦などの文様の作成や製法の指導をする職。

*俵屋宗達
江戸時代初期に活躍した絵師。晩年に描いた《風神雷神図屏風》は国宝に指定されている。

*尾形光琳（おがた・こうりん）
江戸前・中期の絵師、工芸家。《燕子花図》や《紅白梅図屏風》が有名である。

*本阿弥光悦（ほんあみ・こうえつ）
江戸時代初期の書家、陶芸家、芸術家。俵屋宗達とともに琳派を創出した。《鶴図下絵和歌巻》や《舟橋蒔絵硯箱》などの書や工芸作品が知られている。

の一人、納富介次郎*は博覧会のテーマであった「デザイン」というキーワードをど

う日本語に訳すかを考えた挙句、それまで日本にあった「圖工」（図を描く職人）と「案

家」（考える人）を合わせて「圖案」という新語を考案した。その後、デザインのこ

とを「図案」と呼び、それを考え、作る人のことを「図案家」と呼ぶようになったの

である。

●

●

図案からデザインへ

　「図案」という言葉が生まれ、カタカナの「デザイン」という言葉になるまでには

長い歴史があった。その変遷を知識として理解しておくことは、現在のデザインが

どのような造形感覚の進化とともに変遷してきたのかを知ることでもある。

　情報をデザインするという側面に注目してみると、グラフィックデザインと呼ば

れる印刷を前提にした技術の変遷に、文字や色や形という表現要素を使いながら、

多くの人に情報を伝えてきたデザインの歴史を見ることができる。とりわけポス

ターは技術の進化や時代の空気を、敏感に形にしてきた分野だろう。

　ポスターの歴史を振り返りながら、グラフィックデザインの技術と表現の関係を

見ていくことにしよう。

＊納富介次郎（のうとみ・かいじろ

う）

　ウィーン万国博覧会に政府随員とし

て渡欧し、一品制作による美術品の

輸出には限界があり、工芸品の量産

体制を整えることが重要であること

を認識。その後、工業・工芸の教育

活動に携わった。

写真技術と印刷技術

　人が見たものや自分の考えを他者に伝えようとしたとき、絵を描いて示すことは極めて原初的な行為である。そして、見たものを現実に近い状態で描きとめることは、絵の価値、すなわち情報の価値を高めることであり、個人の感情を表現するという問題以前に、ものやことを伝える一つの技術であった。

　幾何学的に空間を描き記す方法としての透視図法も、客観的に現実を描こうとする方法の一つであり、絵画表現の技術的側面として考えると、大きな進歩であった。いかにして現実を忠実に描きとめようとするか。画家であったアルブレヒト・デューラーが透写法を使って描いている図からもわかるように、両眼で写生することの誤差を、いかに合理的に科学的に写し取ろうとしたかをうかがい知ることができる。

　そのような中、ピンホール（小さな孔）やレンズを使って、外界の像を平面に写すことのできるカメラオブスキュラが発明されたが、肉眼で観察しながら写生をしてきた画家にとって、それは革命的な発明だった。さらにカメラオブスキュラを進化させたジョセフ・ニセフォール・ニエプスが一八二六年に写真を発明すると、多くの画家たちは、新しい写真の技術を絵画に取り入れようとした。

　一方印刷技術は、ヨハネス・グーテンベルクが一四三九年ごろに完成した活版印刷術に始まるとされ、活字や印刷技術自体はそれまでにもあったが、紙、インク、

*アルブレヒト・デューラー
ドイツ、ルネッサンス期の画家、版画家、数学者。遠近法や解剖学を学び、人体の比率などを描く実験を行った。

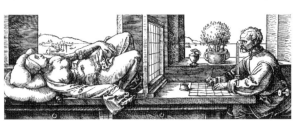

刷り機などを総合的に考え、書籍を生産する方法を考え実現したことは、特筆すべきことだった。

それまでの手書きによる写本の時代から、聖書を複製することがその重要な目的だったが、金属活字を使って大量に印刷できるようになったことは、書籍が一般に向けて広く普及できるという画期的な出来事だった。グーテンベルクに始まる活字の歴史はその後、美しく読みやすい書籍を目指して、書体（文字の形）や組版（活字を組む技術）の開発へと進化していくのである。

しかしどんなに文字を使って詳細に物事を記述し伝えようとしたとしても、現実を端的に伝えるためには「絵」の力は絶大だった。まさに百聞は一見に如かずである。

それまでも絵を印刷する方法には、木版画や銅版画などがあったが、木や金属の表面に凹凸を施しながら描くという原始的な方法でしかなかった。

銅の板に尖った針でキズをつけ、インクをつけて紙に転写する銅版印刷では、線の粗密で濃淡を表現するハッチング*によって調子を表現したり、同じように銅の板にキズを一面に施し、そのキズを金属のヘラで押さえつけ、キズを平滑にしていくことで、調子の濃淡を描く方法などがあった。さらに銅は腐食という化学的な処理によって表面を変化させることができるため、銅版印刷はその後、さまざまに工夫を重ねながら、絵の調子を克明に表現しようとして進化していったのである。

＊ヨハネス・グーテンベルク　ドイツの金細工師。金属活字自体の発明は一三世紀朝鮮半島とされているが、グーテンベルクは金属活字を使って総合的な活版印刷術として完成させた。

＊ハッチング　線の粗密や線の角度を変えて重ねることで濃度を表現する描画方法。

ヨハネス・グーテンベルク『42行聖書』
1450年から55年頃にかけて制作された活版印刷術に
よる初めての刊本。（図版提供＝株式会社モリサワ）

また木版印刷は、絵を浮き彫りにするために周りを削りとり、凸状の部分にインクをつけ紙に圧着して転写する方法である。日本では浮世絵に見られるような板目木版が主流だったが、西洋ではおもに、ハッチングを用いて繊細な線の調子で濃淡を表現する木口木版が主流であった。

一七九六年には、アロイス・ゼネフェルダーが石版印刷(リトグラフ)を発明した。この技術は、石灰石に画家が油性の描画材で直接描くことによって版を制作できることや、大きな紙に転写という方法で刷ることができたため、ポスターなどの大判印刷に適していたのである。

印刷技術が先なのか版画技法が先なのかといった議論はさておき、時代の要求は表現としての版画技法の研究というより、絵を大量にそしてより美しく精細に印刷する方法の開発が第一の目的であった。これらの印刷技術はその後、木版印刷は金属を使った凸版印刷へ、銅版印刷はグラビア印刷へ、石版印刷はオフセット印刷へ進化していくのである。

木版画やスクリーンプリント、銅版画やリトグラフなどの版画技法は、絵を大量に複製するために開発された印刷技術なのだが、一方では、版画技法としてそれを一つの絵画表現ととらえたのは、画家の創意と言ってもよいかもしれない。

*板目木版
幹に対して垂直(縦)に切った面、すなわち板目を使った木版画。

*木口木版
幹に対して水平(横、輪切り)に切った面、すなわち硬い木口を使った木版画。

*凸版印刷
木版画のように金属に腐食させて凸状に版を作成し凸面にインクをつけて紙に印刷する方法。

*グラビア印刷
銅版画のように銅板にあいた凹状の穴の深さによってインクの濃度が再現され印刷する方法。

*オフセット印刷
石版画のように油(インク)と水の反発を利用して描画部を紙に転写して印刷する方法。

写真製版技術の発明

写真を印刷する技術は、今では当たり前に思えるが、写真製版という技術が開発されて初めて実現できたのである。一八八二年ドイツのマイゼンバッハが、写真の調子を網点に分解して表現する技術の特許を取得した。写真を印刷することができるということは、それまで画家によって描かれ印刷されていた図像が写真に取って代わるという画期的なことだった。

また一九〇九年頃にはW*・ヒューブナーとG*・ブライシュタインが四色のインキを使ってカラー印刷の特許を取得。その再現性はまだまだ不完全な状態だったと思われるが、いよいよ絵を原画として、オリジナルに近い状態で再現する時代がやってきたのだった。しかし同時にそれはあくまでも原画の再現でしかなく、思ったように調子や色が印刷によって再現されていないという画家の嘆きが、ここから始まったとも言えるのである。

ポスターの変遷

産業革命以降、鉄道などの交通手段の発達により労働者が都市に集中、都市は新しい商業の街へと変貌していった。一九世紀中頃のパリの人口は一〇〇万人を超えていたとされている。

日本の浮世絵がジャポニスムという、西洋にはない新しい空間表現として注目さ

＊写真製版
網点の大小によってトーンの再現を可能にする方法。

れる中、文字と絵が相まって情報を豊かに伝える、石版印刷を使ったポスターが流行する。写真製版技術がまだ確立されていない時代では、画家が石版に直接描いたり、画工（石版に絵を描く職人）が印刷に適した形で絵を描いてポスターが制作されていた。

ジュール・シェレやトゥールーズ＝ロートレックらによるミュージック・ホールのためのポスターは、その卓越した表現により特に人気があった。シェレやその後活躍したアルフォンス・ミュシャなどは、絵画としてのポスターから、印刷を前提にポスターを制作したという点で、すでにデザイナーとして機能していたとも言える。

　一方、すでに西洋で開発された石版印刷が導入された日本では、町田隆要や杉浦非水らのポスターに、グラフィックデザインの萌芽を見ることができる。町田のように画工（印刷のための絵を描く人）として取り組み、そして一方では杉浦のように日本画家としてポスターに取り組んだ両者の出自が、まさに当時のポスター制作の現場、すなわち絵画でもデザインでもない渾然とした状況を物語っている。

　写真製版技術の進化は、町田のように版に直接絵を描き、印刷という技術を熟知しながら制作する画工という存在から、技術的な問題を排除し、印刷原稿を前提にした原画を描く、すなわち現在で言うところのイラストレーターへ移行していくこ

＊町田隆要（まちだ・りゅうよう）
石版画工から転じてポスター作家となる。絵画表現を意識しながら石版の特性や印刷効果に生かす独特の表現を作り出した。

＊杉浦非水（すぎうら・ひすい）
東京美術学校（現東京藝術大学）日本画選科卒業。黒田清輝より洋画や欧風図案の指導を受け、図案家へ転向した。雑誌やポスターなどのモダンな欧風の図案（アール・ヌーボー）で話題を集め、日本のグラフィックデザインの礎を築いた人物の一人。

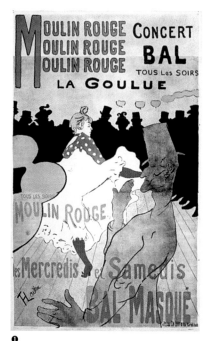

❷

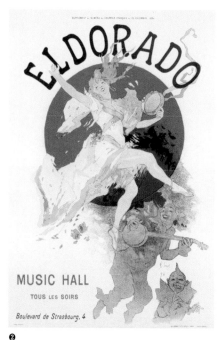

❶

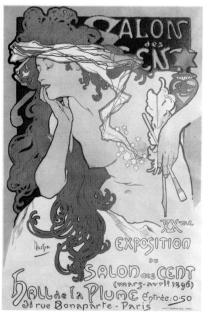

❸

❶アンリ・ド・トゥールーズ゠ロートレック《ムーラ
ンルージュのラ・グリュ》ポスター、1891年
❷ジュール・シェレ《エルドラド・ミュージック・ホー
ル》ポスター、1894年
❸アルフォンス・ミュシャ《サロン・デ・サン》ポスター、
1896年
❹波々伯部金洲《三越呉服店》ポスター、1905年
❺杉浦非水《三越呉服店》ポスター、1915年
❻町田隆要《大阪商船会社》ポスター、1916年
❼片岡敏郎《赤玉ポートワイン》ポスター、1922年

❺

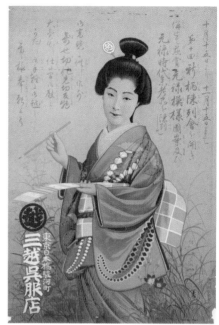

❹

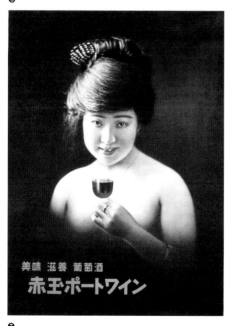

❼

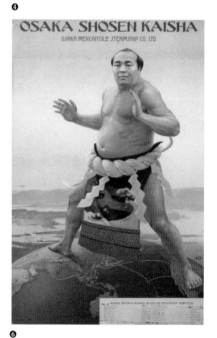

❻

とを可能にした。

ポスターにおける絵画は、より強く民衆の眼に象徴的に訴えかけ、なおかつ印刷技法に適応させた表現だったことを考えると、写真製版技術とカラー印刷技術の進化が、デザインという職種を発展させ、自立させていくきっかけになったと言っていいだろう。

一〇四ページにある、ロートレックの「ムーランルージュのラ・グリュ」のポスター（一八九一年）やシェレの「エルドラド・ミュージック・ホール」のポスター（一八九四年）は、石版印刷による軽やかな色彩が、画家の技量や表現力によって、楽しげなミュージックホールの雰囲気が醸し出されている。またミュシャは、写真技術を使い当時流行のアールヌーボー様式を取り入れながら華麗なポスターを制作した。

波々伯部金洲の三越呉服店のポスターは、それまでの日本画の様式で描かれているが、鮮やかな色合いと華麗な図案になっており、女性客の心をつかむ洒落た表現が秀逸である。杉浦はこのほかにも、アールヌーボー様式のモダンなポスターを数々制作している。一方、町田隆要の大阪商船会社のポスター（一九一六年）は、日本の商船会社の信頼性を、まさに太平洋を一跨ぎするような大きな力士で象徴的に表し、町田を代表する作品となっている。赤玉ポートワインのポスター（一九二二年）は、当時女性のヌード写真を使ったポスターとして大きな話

＊アールヌーボー様式
一九世紀末から二〇世紀はじめにかけて、フランスとベルギーを中心に広まった芸術運動・様式。自然をモチーフにした有機的な曲線に特徴がある。

＊波々伯部金洲（ははかべ・きんしゅう）
石版画家。明治から大正にかけて、三間印刷の画工として、三越呉服店の美人画ポスターを多数手がけた。

題を呼んだ。まさに写真製版によるオフセット印刷の導入によって可能になった表現と言ってもいいだろう。

一〇八ページの作例は、手描きによる石版印刷によって始まったポスターが、徐々に写真製版のオフセット印刷へ進化していく中で、ポスターの有り様が変遷していく過程を見てとることができる。特に写真技術は、カメラや感材の進化とも相まって、絵よりもさらに豊かな情報の可能性を広げていった。写真印刷技術やカラー印刷技術がより精緻に進化していくにつれ、ポスターは絵画的な表現から、写真を使ったグラフィック表現へと自立していき、絵としてのポスターから、印刷によるグラフィックデザインへと確立されていくのである。

ドイツのオイゲン・エーマンの展覧会告知ポスター（一九二二年）は、画家としての表現を残しつつポスターを制作するという態度をまだ色濃く残しているが、スイスのルドルフ・ビルヒャーのポスター*（一九三九年）では、絵画的表現から象徴的で記号的な形を用いた表現でデザインされている。またタイポグラファーでもあるヤ*ン・チヒョルトのポスターは、極限まで切り詰められ計算された余白と、文字との緊張感がデザインされている。印刷技術の始まりは、文字を印刷することから始まったと言ってもいいが、絵や写真を印刷するという表現の進化の一方で、活字を組むことによるデザインの潮流が脈々とあることがうかがえる作品と言えるだろう。

❷

❶

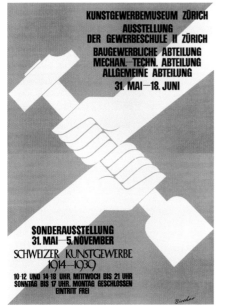

❸

❶オイゲン・エーマン《ドイツ・グラフィック展》ポスター、
1921年
❷ヤン・チヒョルト《構成主義者展》ポスター、1937年
❸ルドルフ・ビルヒャー《造形教育展》ポスター、
1939年
❹石岡瑛子《国際カンバスファニチュア デザインコン
ペ》ポスター、1973年
❺田中一光《UCLA 日本古典芸術団招聘記念》ポス
ター、1981年
❻奥村靫正《S・F・X》ポスター、1984年

INTERNATIONAL CANVAS FURNITURE DESIGN COMPETITION

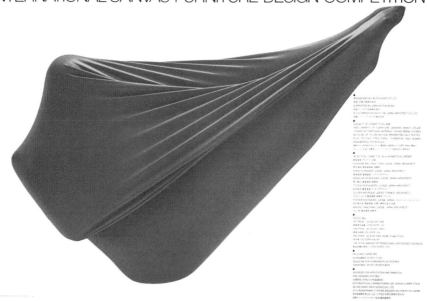

❹

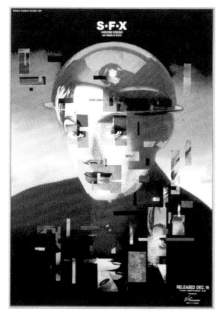

❻

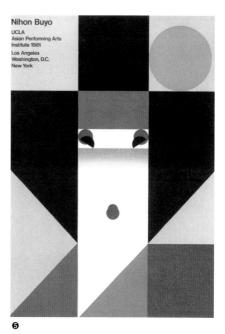

❺

石岡瑛子の「国際カンバスファニチュアデザインコンペ」[*]のポスター（一九七三年）は、デザイナーによる先進的なイメージの表現という側面もあるが、それを支える写真印刷の技術が、ここまで精緻に再現できるようになって初めて実現されていることを忘れてはならない。田中一光の「UCLA　日本古典芸術団招聘記念」ポスター（一九八一年）[*]は、日本の伝統的な感性が見事にグラフィック表現の中で実現された秀逸な作品であると同時に、印刷とデザインが到達した技術と表現の一つの成果と言っていいだろう。そして奥村靫正の「S・F・X」のポスター（一九八四年）[*]は、来るべきコンピュータ時代の幕開けを予感させてくれる。

　時代はいよいよコンピュータを使ったDTP[*]の始まりを迎える。それまでは印刷技術を駆使して制作されていた複雑な画像合成が、コンピュータ画面で確認しながら制作することが可能になり、より高度なイメージのグラフィック表現が実現されていくのである。

　ロートレックのポスターから、約一〇〇年におよぶ歴史を概観してみると、画家がその技能ゆえに石版印刷の技法に則ってポスターの絵を描き、豊かな感性とともに人々に情報を伝えてきた歴史を見てとることができる。そして近代化が始まった一九世紀の終りから今日まで、印刷技術に限らず、さまざまな分野で飛躍的な進化があった。デザインという言葉すらなかった時代から考えると、デザインというも

*DTP
デスク・トップ・パブリッシングの略。パーソナル・コンピュータとグラフィック系ソフトの普及によって、画面上でデザインを確認しながら印刷データを作成できる仕組み。

のが生活の中で次第に大きくなってきたことを多くの人が感じていることだろう。歴史を知ることは今の自分を知ることである。少ない誌面ではすべてを語り尽くすことはできないが、学生諸君にはぜひ興味のある事柄を一層深く調べ、さらにデザインの理解を深めてほしい。

● 美術教育のはじまり

教育は時代の要求を反映して組織化される。アートやデザインがまだ明確に分離されていなかった時代、美術教育の黎明期はどんなものだったのだろうか。官立の東京藝術大学と私立の武蔵野美術大学の歴史をひもといてみよう。

それまで画塾で絵を教えるということはあったのだが、政府が主導した制度として、一八八七年（明治二〇年）日本で初めての美術の学校として、東京藝術大学の前身である東京美術学校が設立される。

明治時代、西洋に倣って近代化を進める日本では、日本の工芸を海外に広め、貿易の主力商品としての工芸製品の品質を高める必要があった。

東京美術学校規則の第一条に「東京美術学校ハ絵画彫刻建築及図案ノ師匠（教員若クハ制作ニ従事スヘキ者）ヲ養成スル所トス」と記されているように、設立当初

はいかに西洋の美術教育法を導入し、教育の近代化を計ろうとしたかがわかる。岡*
倉天心や*アーネスト・F・フェノロサらが中心となって、絵画(主に日本画)や彫
刻(主に木彫)そして図案(工芸図案)を専修する仕組みをつくったのである。

はじめに日本画が重用されたのは、日本の伝統を守りつつ西洋の教育法を取り入
れることで、輸出の主力製品である工芸品の質を向上させることを目的に、工芸品
には欠かすことのできない工芸図案のための教育を、高度で合理的な仕組みの中で
実現させた。

*アントニオ・フォンタネージらの外国人教員を招聘し、遠近画法や陰影画法など
の美術教育をカリキュラムに取り入れ、それまでは筆で描くことを基礎に教えられ
てきたが、鉛筆やコンテといった画材を授業に導入したのもこの頃からなのだ。

それまでも西洋絵画としての油絵はあったが、パリに留学した黒田清輝が中心と
なって、一八九六年(明治二九年)西洋画科を開設。同時に製品の意匠図案を学ぶ図
案科が創設されたのだった。この頃の図案は、陶器や漆器などの工芸品の装飾が中
心であったが、商業が発展していくに従って、はじめは主に画家が包装紙やパッケー
ジ、ポスターなど宣伝広告の絵を描いていたが、印刷技術の進化により専門の職人
が必要になってくるのである。

一九一四年(大正三年)には、デッサンや絵画実習とともに写真技法や各種製版技

*岡倉天心(おかくら・てんしん)
本名は岡倉覚三。日本の近代にお
ける美術史学研究を開拓し、英文によ
る美術史学研究を開拓し、英文によ
り活動家として活動した。
アーネスト・フェノロサの助手を務
め美術収集を手伝ったことにより、
フェノロサとともに東京美術学校の
設立に貢献した。
*アーネスト・F・フェノロサ
アメリカ合衆国出身。東洋美術史、
哲学が専門。明治政府から招聘され
東京大学で哲学などを教えた。岡倉
天心とともに日本美術の研究や収集
を重ね、東京美術学校の設立に貢献
した。

法の習得を目的に製版科が設置された。後に製版科は東京高等工芸学校に移管され
ていくのだが、美術の中に写真や印刷といった、今日のデザイン科の領域が、こう
した時代の要求によってできあがっていく様子をうかがい知ることができる。

その後、第二次世界大戦が終わり四年が経った一九四九年（昭和二四年）に東京藝
術大学が創立され、一九七五年（昭和五〇年）には美術学部工芸科を改組して、工芸
科とデザイン科に分かれていくのである。

一方、武蔵野美術大学の前身、帝国美術学校は、官立の東京美術学校に対し、学
生の自由な創造性を育み「真に人間的自由に達するような美術教育への願い」と「教
養を有す美術家養成」を建学の精神として一九二九年（昭和四年）に設立された。当
時は日本画科、西洋画科、工芸図案科の三科があり、その後、彫刻科、師範科が加
わった。終戦間もない時期には、アート系を純粋美術科、そしてデザイン系を実用
美術科とした時期もあったのである。

一九六〇年（昭和三五年）には世界デザイン会議が東京で開催され、新しいデザイ
ンのあり方が社会に認知される中、一九六四年（昭和三九年）に東京で開催されたオ
リンピック競技大会は、まさに日本のデザインを世界に発信する、またとない機会
だったのだった。そのような時代背景のもと、一九六二年（昭和三七年）に武蔵野美
術大学が創立され、造形学部に美術学科（日本画、油絵、彫刻）と産業デザイン学

科（商業デザイン専攻、工芸工業デザイン専攻、芸能デザイン専攻）を設置、大学として新たなカリキュラムをスタートさせた。そして「造形」という広義の名称や「デザイン」と名のつく学科名が徐々に定着していったのだった。

一九七四年（昭和四九年）以降、武蔵野美術大学の学科構成は、工芸工業デザイン専攻は現在も同じ名称だが、商業デザイン専攻は視覚伝達デザイン学科に、芸能デザイン専攻は空間演出デザイン学科に改組されていくことになる。デザインの領域が時代とともに変化し、より広義な領域として再編されていくのである。

このように美術教育の歴史を美術大学の学科編成と重ね合わせて見ていくと、アート領域では、装飾的で実用的だった美術が、作家自身の感性と思想を絵画として表現しようとする傾向へ移行していった。また、はじめは絵画の一部であった工芸図案から始まったデザインが、産業技術の進化とともに徐々に細分化され、より専門化していったのである。

そもそも工芸として始まった生活用品のデザインは、陶器や漆器などの一点制作の美術品のように、アートの延長として制作される工芸分野と工業製品をデザインする分野に分かれていく。工業製品はまさに素材と技術が結晶した物であり、「口紅から機関車まで」という有名な言葉の通り、鉄道車輌、自動車、家電製品、生活用品など、先進的な技術を取り入れたデザインが私たちの生活を大きく変えていっ

＊「口紅から機関車まで」
二〇世紀を代表する工業デザイナー、レイモンド・ローウィーの有名な言葉、同タイトルの書籍（鹿島出版会、一九八一年）がある。冷蔵庫から機関車まであらゆる製品のデザインを手がけたことで知られている。

た。衣料製品は、今では、織りや染めといった素材を中心にしたテキスタイルデザインと衣服の新しいあり方を考えるファッションデザインに分かれている。

建築は明治時代から、まさに近代化の旗がしらであり、現在でも産業の発展を象徴する分野である。それゆえデザインという領域を超え、科学技術や工学技術の進化とともに歩み続けてきた。やがて建築全体の設計は、その空間を設計するという領域として、インテリアデザインが派生し、店舗や住宅の室内空間を設計する分野などに分かれていったのである。

また映画や演劇という分野もある。どちらも建築と同じように、総合芸術として監督が全体を演出する（デザインする）ことで制作されてきたが、それらも細分化され、今では衣装デザイン、照明デザイン、セットデザイン、音響デザインといった領域をプロデューサーとディレクターが束ねて作品ができあがっている。映画はやがてテレビという新しいメディアの出現によって、映像という範疇でとらえられるようになり、さらにコンピュータやネットワークの進化や、スマートフォンの出現によって、映像としてのみならず、情報という新しいメディアに変化しつつある。

印刷のために描かれていた絵は、印刷設計を前提とした図案となり、今ではグラフィックデザインの一環として描かれるイラストレーションという分野に位置づけられている。

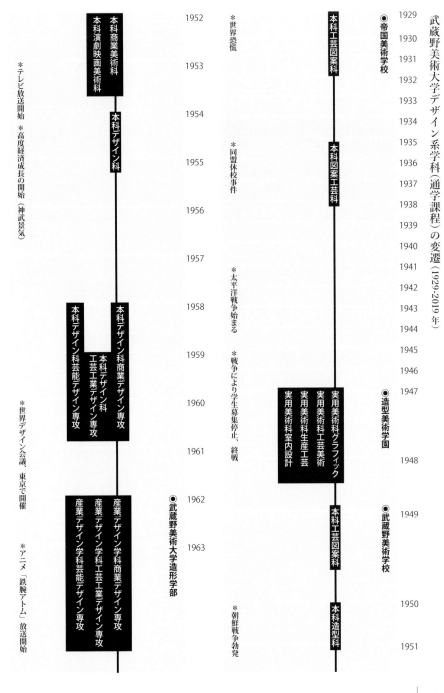

武蔵野美術大学デザイン系学科（通学課程）の変遷（1929-2019年）

⦿帝国美術学校

1929
1930
1931
1932
1933
1934
1935
1936
1937
1938
1939
1940
1941
1942
1943
1944
1945
1946
1947

本科工芸図案科

本科図案工芸科

＊世界恐慌

＊同盟休校事件

＊太平洋戦争始まる

＊戦争により学生募集停止、終戦

1952
1953
1954
1955
1956
1957
1958
1959
1960
1961

本科商業美術科
本科演劇映画美術科

本科デザイン科

＊テレビ放送開始　＊高度経済成長の開始（神武景気）

本科デザイン科商業デザイン専攻
本科デザイン科工芸工業デザイン専攻
本科デザイン科芸能デザイン専攻

⦿造型美術学園

実用美術科グラフィック
実用美術科工芸美術
実用美術科生産工芸
実用美術科室内設計

⦿武蔵野美術学校

本科工芸図案科

本科造型科

＊朝鮮戦争勃発

1948
1949
1950
1951

1962
1963

⦿武蔵野美術大学造形学部

産業デザイン学科商業デザイン専攻
産業デザイン学科工芸工業デザイン専攻
産業デザイン学科芸能デザイン専攻

＊世界デザイン会議、東京で開催　＊アニメ「鉄腕アトム」放送開始

産業デザイン学科
建築デザイン専攻

建築学科

基礎デザイン学科

視覚伝達デザイン学科
工芸工業デザイン学科
芸能デザイン学科
建築学科
基礎デザイン学科

空間演出デザイン学科

映像学科

芸術文化学科
デザイン情報学科

◉武蔵野美術大学造形学部
視覚伝達デザイン学科
工芸工業デザイン学科
建築学科
空間演出デザイン学科
基礎デザイン学科
芸術文化学科
デザイン情報学科
映像学科

◉武蔵野美術大学造形構想学部
クリエイティブイノベーション学科
映像学科

*バブル崩壊
*阪神淡路大震災、ウィンドウズ95発売
*長野オリンピック開催
*愛・地球博開催
*iPhone発売
*東日本大震災、アナログTV放送中止

*東京オリンピック開催

*大阪万博開催
*札幌オリンピック開催
*沖縄海洋博開催
*第一次オイルショック
*第二次オイルショック
*つくば科学万博開催
*花の万博開催

1964
1965
1966
1967
1968
1969
1970
1971
1972
1973
1974
1975
1976
1977
1978
1979
1980
1981
1982
1983
1984
1985
1986
1987
1988
1989
1990
1991
1992

1993
1994
1995
1996
1997
1998
1999
2000
2001
2002
2003
2004
2005
2006
2007
2008
2009
2010
2011
2012
2013
2014
2015
2016
2017
2018
2019

●印刷
●プリンティングディレクション
●ビジネスフォーム
●公共広告
●ボトルデザイン
●企業広報
●キャンペーン広告
●出版
'パッケージデザイン
●新聞広告
●TVコマーシャル
●レイアウト
●チラシ
●スーパービジョン
●プリントメディア
●DTP（デスクトップパブリッシング）
●雑誌広告
●パンフレット
●アートディレクション
●エディトリアルデザイン
●アートディレクション
●カタログ
●編集　●ライティング
●フリーペーパー
●PR誌　●企業広告
●グラフィック
●アドバタイジング
●エディトリアルフォトグラフィ
●フライヤー
●ポスター
●VI（ヴィジュアルアイデンティティ）
●イメージ広告
●サインデザイン
●レタリング
●ピクトグラム
●看板
●マーク／ロゴタイプ
●地図
●サイン
●CI（コーポレートアイデンティティ）
●タイポグラフィ
●ダイアグラムデザイン
●コピーライティング
ブックパインディング
●タイプフェイスデザイン
●WEBデザイン
●サイバースペース
●装丁デザイン
●書籍
●インフォメーショングラフィックス
●インターネット
●Iot
●絵本
●図録
●イラストレーション
●モーションタイポグラフィ
●デジタルサイネージ
●ナビゲーションシステム
●雑誌
●プロセッシング
●プログラミング
●グラフィックアーツ
●3DCGグラフィック
●マンガ
●スマートシティ
●コーディング
●電子出版
●UX・UI
●デジタルコンテンツ
●アプリケーション
●ノーテーション
●販売促進
●仮想通貨
●ソフトウェア開発
●ロボット
●デザイン論
●ブランディングデザイン
●サービスデザイン
●データベース
●自動運転
●クリエイティブディレクション
●マーケティング
●GUI（グラフィックインタフェース）
●5G
●デザイン思考
●エスノグラフィー
●コンサルティング
●VR（仮想現実）
●人工知能（AI）
●デザイン戦略
●イノベーション
●メディアミックス
●運行管理システム
●プランニング
●製品企画
●テクノロジー
●製品開発
●コンテンツデザイン
●デジタルアーカイヴ
●メディアプランニング
●デザインマネジメント
●パッケージソフト
●データグラフィックス
●ライセンス管理
●防災防犯システム
●MP4
●AR（拡張現実）
●ブロックチェーン
●メディアプロデュース
●メディア環境設計
●コンピュータグラフィックス（CG）
●バーチャルミュージアム
●タブレット
●ツイッター
●プロジェクションマッピング
●コマーシャルフォト
●フェイスブック
●モーショングラフィックス
●ビデオアート
●CATV
●動画配信
●スマートフォン
●フィギュア
●ビデオインスタレーション
●マン・マシン・インタフェース
●デジタルノォト
●キャラクターデザイン
●コンピュータ
●デジタル映像
●インスタグラム
●写真
●シュミレーション
●画像処理
●イメージエフェクト
●映像テロップ
●画像工学
●3DCGアニメーション
●空撮
●ドローン映像
●インターネットゲーム
●報道
●映像プロデュース
●テレビ放送
●映像
●イメージフェノメナン
●ゲームキャラクター
●エンターテインメント
●タイムラプス
●人形アニメーション
●アニメーション
●背景画
●ロケーション撮影
●実写映像
●ドラマ
●映画
●SFX（特殊撮影）
●YouTube
スタジオ撮影
●映像編集
●ミュージックビデオ
●ドキュメンタリー
●照明
●映像ディレクション
●コンピュータゲーム
●ホログラム
●プロモーションビデオ
●ビデオ映像
●サウンドエフェクト

●プロトタイピング
●プロダクトセマンティクス
●家電製品 ●デジタルファブリケーション
●移動体デザイン ●3DCGモデリング ●ステーショナリー
●プロダクトプランニング ●システム家具
●ユニバーサルデザイン ●モデリング ●ファンシーグッズ
●航空機 ●住宅機器 ●人間工学（エルゴノミクス） ●CAD／CAM ●ギフトデザイン
●自動車 ●自転車 ●本棚
●車椅子 ●レンダリング
●船舶 ●道具
●インダストリアル ●プロダクト
●鉄道車輌 ●福祉機器 ●照明器具
●建材 ●医療機器 ●メガネ ●玩具
●金属工芸 ●時計 ●椅子 ●机
●生活用品 ●家具
●和紙 ●テーブルウェア ●システムキッチン
●木工芸 ●陶磁
●クラフト ●ストリートファニチュア
●ガラス工芸 ●エコデザイン ●タイポロジー
●装身具 ●都市論
●装飾 ●文様 ●都市計画 ●建築論
●織 ●染 ●環境計画 ●3Dシュミレーション
●ファッションプランニング ●衣服 ●テキスタイル ●ランドスケープデザイン ●パース制作
●スタイリスト ●ワードローブ ●繊維 ●ジュエリー ●病院設計 ●環境形成 ●音響デザイン
●コスチューム ●ファブリック ●公共建築設計 ●公共デザイン
●アパレル ●ファッション ●建築 （パブリックデザイン）
●バッグ ●シューズ（フットウェア） ●橋梁設計
●住宅設計
●ファンデーション ●店舗設計
●ファッション画 ●カラーコーディネイト ●色彩計画 ●オフィスプランニング ●リノベーション
●パタニング ●室内設計 ●リフォーム
●インテリアエレメント ●植栽
●舞台衣装 ●インテリア／エクステリア
●商業空間設計 ●造園 ●ガーデニング ●デザインサーベイ
●セノグラフィ ●デコレーション ●行政
●舞台美術 ●ディスプレイ ●パブリック ●サスティナブルデザイン
●セットデザイン ●ギャラリー ●インクルーシブデザイン ●イベント
●セット制作 ●背景画 ●スーパーグラフィックス ●教育環境 ●リサーチ ●地域メディア
●立体構成 ●福祉 ●医療 ●コミュニティデザイン
●ウィンドウディスプレイ ●VMD ●地域活性 ●公園
●照明デザイン ●イベントデザイン ●展示 ●パブリックアート ●農業・食のデザイン ●ソーシャル
●ステージデザイン ●スペース ●SDGs
●ランドスケープ ●ワークショップ ●グラフィックレコード
●ステージライティング ●ショールーム設計 ●アミューズメントパーク ●ボランティア ●ファシリテーション
●ブースデザイン ●グラフィティ
●ライトアップ
●フラワーアレンジメント ●イルミネーション ●家庭環境 ●家族環境

また、グラフィックデザインが図案と呼ばれていた時代では、デザイナーは画家の延長であったと言えるが、絵を描けばデザインが成立していた時代から、絵（イラストレーション）はもちろんのこと、写真や図や文字や色を駆使しながら、宣伝広告や雑誌など、印刷全般について設計する役割としてグラフィックデザイナーが生まれる。

しかし情報を広範囲に伝え、紙にインクを物理的に刷ることで視覚的に示してきた印刷が、電子メディアという媒体に変わっていくことによって、印刷という方法は徐々に衰退していく運命にあると言えるだろう。これまで培ってきたグラフィックデザインにおけるさまざまな知識も、やがて電子メディアを前提に考えていくことになる。写真は動画になり、時間的に固定化されていた情報は、リアルタイムに更新される流動的な情報に進化していくのである。

製品をデザインするプロダクトデザインでも、IoTの導入によって、人と物との関係がネットワークで結ばれ、人と物の関係をデザインする目的が変わろうとしている。デザインは日々変化しながら、今後も細分化、専門化し続けていくことだろう。そしてデザインの境界はますます複雑になり、曖昧になっていくことになると思われる。

すべてはコンピュータやネットワークの進化によって、デザインは目まぐるしく

＊IoT
Internet of Things。製品がインターネットを通じて状態を共有していること。これまでの製品は造形的な問題や機能的な問題で形がデザインされてきたが、人と物、物と物がネットワークを通じて機能することができる。

変わりつつある。そんな現代に生きる私たちは、一体何を拠り所にデザインを考えていったらいいのだろうか。果たして美大で造形を学ぼうとしている学生にとって、形をもたない造形という対象をどう考えたらいいのだろうか。

人の感覚の約八〇パーセントが視覚情報によって占められているという事実、そしてその事実が今後も変わらない限り、そしてデザインされた形や色を受容し、そこから意味を汲み取ることでコミュニケーションが成立している限り、「造形」の意義に変わりはないと私は思うのである。そしてアートでもデザインでも、その学びのはじまりは造形の基礎にあり、どんなに世界が変化しようとも、その基礎力は必ずやデザインの役に立つと信じている。

●

● デザインのための色と形

私がデザインを学び始めた今から五〇年くらい前は、世の中にコンピュータはすでにあったものの、現在のように個人で扱えるようなものではなく、ましてやグラフィックデザインを学ぶ授業でコンピュータを使って課題を制作することになろうとは、想像もつかなかった。当時の画材といえば、鉛筆、ポスターカラー、烏口、*からすぐちコンパス、そして定規と筆ぐらいで、それらを使って制作するしかなかった。

*ポスターカラー
アクリルガッシュのように均一な色面で隠蔽性が高いため、主にデザインのための色材として使われる画材。不透明水彩の一種。

*烏口
ポスターカラーやインクを使って直線を引く道具。

私が学んだ大学では、四年間を通して基礎造形の課題が課せられていたので、ひたすら線を綺麗に描くことや色面を美しく塗ることに専念するばかりだった。特に専攻していた「構成」という考え方は、その歴史をたどるとバウハウス[*]の基礎教育を元に考えられており、抽象的な点や線を構成することによって得られる造形が、どのような感覚を与えるのかについて、課題制作を通して検証しながら、造形的な発想の広がりを論理的に構想するという課題に、斬新ということはどういうことなのかを日々考えさせられた。

デザインを学ぶために大学に入学した私は、ポスターのような具体的なデザインを期待していたのだった。基礎的で地味な課題に、早くデザインの課題をやりたいという思いがあったことを今でも覚えている。しかし教員になった今、その課題を振り返ってみると、受験時代のデッサンに始まり、大学での地味な基礎造形が、いかに大切だったかを痛感している。デザインにおけるデッサン、形、色にはどんな学びがあるのかについて書いていきたいと思う。

● デッサンを学ぶ

● 一般的に美術を学ぶためには、まず「デッサン」から始まると考えられ、デッサ

＊バウハウス
ドイツのヴァイマールに一九一九年に設立された総合的造形教育機関。デザインの総合的な目標は建築にあるとしながらも、予備課程におけるプログラムは、その後の造形教育に大きな影響を与えた。

ンがうまくなければ美大に入学すらできないと思われている。絵画では自由にのびのびと描くことを推奨しているが、モチーフと対面しながら見た通りに描くデッサンを苦痛だと思った学生も多くいることだろう。美大＝デッサンと一般的には考えられがちだが、絵画系とデザイン系ではその目的が全く違う。

デッサンには木炭デッサンと鉛筆デッサンがある。木炭はタッチの変化がつけやすいことや、全体のボリューム感を表現することに向いているため、絵画系の課題で採用されることが多い。一方、鉛筆は細かい調子を徐々に描写することができるため、デザインを目指す学生は、木炭デッサンを経験することも必要だが、まずは描き慣れている鉛筆を使ったデッサンから始めるほうがよいだろう。

観察から始める

普段私たちは、外界の物を見ているつもりでいても、造形的な観点で物を見ているわけではない。デッサンという特別な行為の中で、細かい形の特徴や陰影といった物の状態の詳細に初めて目をやることになるのである。意識の中では、物の形が単純な線としてイメージされていたとしても、現実の世界では、形が線状に存在していることはなく、光や影によってできた面と面の境界が、線状のイメージとして意識の中に定着している。

自然が創り出す、花や草木に見られる曲線的な形、人工的な物に見られる直線的

でシャープな形、布や紙、ガラスや金属といった素材が織りなすさまざまな物の表情、それらをよく観察し、どのような見え方をしているのかに注目すること。デッサンをする第一の目的は、描くという行為を通して物（モチーフ）をじっくり観察することにある。

入学試験のデッサンの場合は、モチーフに対してさまざまな位置にイーゼルが配置され、抽選で描く場所が決められてしまう。受験生に課せられるのは、どのようにモチーフを切り取り、描くかということになるだろう。しかし、いざ学生が自分でモチーフを組みなさいと言われた場合には、何を選び、どのようにモチーフを組むか悩んでしまうかもしれない。

授業の中でデッサンをすると、うまく描けた気になるが、自宅でモチーフを自分で組んで描くと、どうも満足のいくデッサンにならないといった話を聞くことがある。おそらく美大での授業では、教員が物を選び、位置や光の当たり方を考え、どこを切り取っても魅力的になるように、よく吟味してモチーフを組んでいるため、画面を切り取るだけで魅力のあるデッサンになるというのがその理由だろう。

描く前には、まずは空間として魅力を感じることが大切になるため、はじめはあらかじめ組まれたモチーフを描くことがよい練習になる。そして、ある程度デッサンを続けているうちに、物の選び方や配置、光の具合が徐々にわかるようになるの

だ。物や空間への意識は、こうしたデッサンとモチーフの経験を通じて醸成されていくのである。

デッサンの用具

デッサンに必要な用具は、A2もしくはB3サイズの画用紙やケント紙。用紙を固定するためのカルトン（画板）やパネルなどである。美大の教室ではイーゼルが準備されているが、最低限カルトンがあれば机の上でも描くことはできる。鉛筆は6H〜6B（すべて準備しなくとも二段階ごとに揃える）、練り消しゴム*、デッサンスケールとはかり棒、フィクサチーフ*などである。鉛筆と紙さえあればデッサンはできるとも言えるが、用具にはそれぞれ理由があるので、できるだけすべて準備することで気持ちよく描くことができる。また同時に用具の特性を理解することで、手の延長としての道具が、描くという行為にどのような影響があるのかを身体で理解することにもなる。

描く位置が決まったら、まずはデッサンスケールなどを使って、モチーフのどの部分を切り取るかを考える。全体に対しての物の大きさ、角度、光の具合、画面の切り取り方（トリミング）の検討など、画面のポイントになる箇所の計画をする。モチーフを見たり、描画面を見たりする視線に無理がないかを考えながら、イーゼルの位置、椅子の位置を決める。描くことだけがデッサンだと思われるかもしれ

*練り消しゴム
柔らかい消しゴム。通称「ネリケシ」。
*フィクサチーフ
完成した木炭や鉛筆、コンテなど描いた作品の表面へ、霧状にして吹き付けることで薄い皮膜を作り、色材と支持体を定着・保護する定着液。

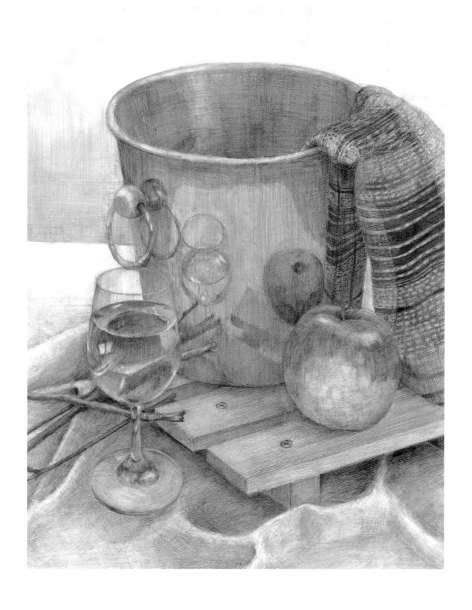

デザイン系のデッサンでは、それぞれの物の形や
特徴を十分に観察し、立体や空間を再現すること
が求められる。(デッサン：日比さつき)

ないが、気持ちよく視線を動かすことができる位置を決めることからすでにデッサンは始まっているのである。

形を描く

　構図についての考え方はいろいろあるが、構図の理論は気にせずに物が小さくなりすぎたり、大きくなりすぎたりしないよう、画面に対してバランスよく描くことに注意すればよいだろう。画面に対する物の大きさを決めるバランス感覚や、物が画面からはみ出し、さらに外に広がっていくといった感覚は、はじめはなかなか理解できないかもしれないが、講評などで、自分の作品や他の作品を見比べていく中で、徐々に理解できるようになることだと思う。

　画用紙やケント紙に分割線を引き、デッサンスケールやはかり棒などを使って、大きさの比率や位置を正確に写すことから始める。デザインのデッサンでは、個性的な見方や表現というよりは、物やその状態を、誰が見ても違和感なく再現できていると感じさせる必要があるため、形を写し取る作業がとても重要になる。

　立方体などの直線的な物体は見えたままに描くと、上面と下面、手前の角と奥の角の線が幾何的に平行ではなく、若干下方に向かって、ややすぼまっているように見える。　図法的には二点透視図や三点透視図などの描画方法があるが、正確な図法を用いるというよりは、「そのように見える」ということに意識を集中して描くこ

とが大切だろう。

また円筒は真上から見る以外は、上面が楕円形になる。これも幾何的な楕円ではなく、手前の曲線と奥の曲線では若干の遠近差があるので、単に楕円を描くような感覚では違和感が出てしまう。円筒の上面と下面の楕円は、視覚的な高低差によって楕円の曲率が変わるので、見たままに描けばよいのだが、楕円の形に違いがあることを意識しながら、「見える」という効果を確認することが大切だろう。

立方体と円筒の例は、さまざまな形のほんの一部にすぎないが、多くの物が直線や曲線で形成されているため、このような視覚的な誤差があることを意識して、慎重に下描きをする必要があるだろう。

私が学生時代、おもに絵画系の教員がデッサンを指導していたと思うが、モチーフの形は線的に追うのではなく面的にとらえ、モチーフの量感（マッス）をとらえなさいと言われ、突然私の感覚は停止してしまったことを覚えている。確かに量感は大事なのだが、目的の第一義に書いたように、まずは自分なりに正確に形をとらえようとする視線が大切である。絵画の作法は気にせずに物をよく観察し再現することでよいだろう。

またデザイン系の教員から「デッサンが狂っている」という指摘を受けることがあるが、デザインでは形が歪んだり位置が不正確という問題は致命的である。デッ

サンの体験を重ねることで、徐々に細かい形の歪みが見えるようになり、形を評価する視点を育てることになるのである。

光と影（グラデーション）を描く

6H〜6Bの鉛筆はカッターナイフで削り、芯の部分をやや長く先端を尖らせて準備しておく。6Hは硬い細い線が描けるが、4H、2H、H、HBとなるに従って徐々に柔らかく太い線になる。また6Bはもっとも濃い部分を描くのに適している。

はじめに薄い鉛筆で全体の構成やバランスを考えて形の下描きをしたあと、いよいよ調子（陰影）をつけていく。鉛筆は線の重なりによって影の濃度が濃くなる。ハッチングと呼ばれる技法である。縦、横、斜めの線を重ねながら、大まかな陰影を写し取っていき、次にやや濃い目の鉛筆を使ってさらにグラデーションの幅を広げていく。鉛筆の芯の腹の部分を使って、やや面的に濃くすることもできるが、一挙に濃くしてしまうと画面全体の陰影のバランスが崩れてしまうため、明るい部分と暗い部分の濃度を確認しながら、グラデーションの幅を徐々に広げていく。

人の目は虹彩*が明るさを調整する機能があるため、カメラのように全体を均一の状態で見ることはできず、部分だけを注視していると画面全体の陰影のバランスを把握しにくい。そのため時々目を細めて全体の大まかな明るさの状態を確認してみ

*虹彩
眼球のいわゆる黒目の部分。虹彩を絞ったり広げたりすることによって、光の量を調節する。

るとよいだろう。物が一番明るく光っている部分（ハイライト）や、暗い影のさらに濃い影の部分などは、ある程度ものの特質などを理解した上で、そのように見えるよう意識しながら、陰影をつけていく必要がある。

デザインの評価でよく使われる「メリハリ」という言葉は、グラデーションの濃淡が豊富で、コントラストが適切についた状態をさしているのだが、デザインのデッサンでは形の正確さもさることながら、このメリハリが表現の良否を決めていると言ってもいいだろう。

ハイライトの白は画用紙やケント紙の白になるため描き残すか、もしくは練り消しゴムを使って、押さえたり叩いたりしながら適度に鉛筆の調子を消して表現することになる。もっとも影の濃い部分は６Ｂなどの濃い鉛筆で黒を強調することによって、光と陰のグラデーションの幅が広がりメリハリがつくことになるのだ。

立体感を描く

立体・空間系のデザインで使われる図法製図では、二点透視図や三点透視図などの図法がある。透視図は画面に消失点を設定し、その点に向かって輪郭線が収束することによって、立体が描かれる幾何学的な表現方法である。

立体視（パースペクティブ）は、絵画の歴史の中でも重要な課題であり、カメラ・オブスキュラの発明によって、科学的にその仕組みが説明できたかのように思われ

奥にいくに従って、徐々にすぼまっていく線や間隔が狭くなっていく線。徐々に曲率が変わり小さくなっていく楕円に、私たちは空間を感じている。

るが、人間の眼は、両眼の視差によって外界を空間的に認識しているため、透視図とは感覚的な違いが生じることになる。

しかしどちらもレンズという機能を使って外部環境を平面的に置き換えているため、自らの視覚を根拠にしながらも、透視図のような効果が立体視の背景にあることは意識しておいたほうがいいだろう。　私たちは遠くのものが小さく見えることや、下図のように平行線が遠くなるに従って徐々に間隔が詰まって見えることを経験的に知っているため、デッサンにおいてそのように見えていることと、そのように見えるように描くことが同時に進行していくことになる。

立体感は陰影によっても表される。　立方体の各面が光の影響でそれぞれの明るさや暗さになったり、円筒や球体の曲面の影が徐々に暗くなったりすることで、立体的な特徴を認識することになる。

また、遠くのものと近くのものの見え方を比較すると、近くのものははっきりと強く見え、遠くのものはややぼけて薄く見える。　空気遠近法という絵画表現でも使われてきた技法だが、透視図法と同様に意識的にデッサンに取り入れることができる。　手前にある立方体は、面の角がシャープにはっきり描かれ、やや遠くの立方体のそれは、やや曖昧に描かれることによって、手前にあるものと遠くにあるものの見え方の違いが出る。　物と物とが重なり、手前の物で向こう側の物が遮られ

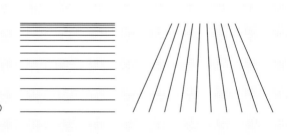

ることによって物の前後関係が意識できることとは、まったく当たり前のような話だが、このような重なりの効果をうまく使うことによって、空間を感じることにもなる。

質感を描く

　ガラスのコップに入っている水と油では、その見え方にどんな違いがあるだろうか。油は少し黄味がかった色をしているため、鉛筆デッサンにおいては薄いグレーで描かれることになるが、単に濃度の違いのみで質感が再現されるわけはなく、透けて見える風景の違いによって液体の質感が表現されることになる。すなわち水ほどには風景がはっきりと見えないのだ。また液体としての粘度が油のほうが高いので、表面張力によってできる器のふちの接触部分の形にその特徴が見て取れるので、はないだろうか。ものの知識が先か、見えている現実が先か、実際によく観察し、油が油らしく見える根拠やその特徴を意識しながら、細かくその表情を再現しようとする態度が必要だろう。

　ガラスの容器は、特に質感を表す多くの視覚的な特徴をもっている。ガラスの向こうの景色が透けて見えることは言うまでもないが、純度の高いガラスがもつ透明度の高さに比べ、やや歪みのあるガラスは、景色も微妙に揺らいで見える。またガラスのコップの側面では、透けている景色が歪み、表面では周りの景色が複雑に反

射して見えることだろう。その細かな調子を丹念に観察しながら描くことで、透明で硬質なガラスのコップが現れてくる。そんな瞬間がまさにデッサンの楽しさを感じる瞬間だとも言えるのである。

デザインのためのデッサンでは、こういったガラス、鉄、木、プラスチック、スポンジ、布、紙などの重さや軽さ、硬さや柔らかさ、表面のテクスチャーなど、ものが視覚に与えるそれぞれの特質を、一つ一つ意識の中に定着させることに意味があるだろう。

デッサンは、これらの空間的な効果や質感をすべて鉛筆の調子だけで再現するわけで、ハッチングの効果、鉛筆の硬さによる線の表現、濃い鉛筆による濃度の表現、消しゴムによる白さの表現などを駆使しながら、そのように見えるように描き進めていくことになる。デッサンは、空間が見え始め、ものの質が表れ始めると徐々に楽しさが増してくる。描くことの面白さやそのように見えることの不思議さを感じながら描き進める余裕が欲しい。

クロッキー

クロッキーはデッサンのように面としての明るさや暗さを描くのではなく、速写と言われるように、動物や人など動きのある対象を線によって素早く描く方法である。対象の輪郭をシンプルにとらえ、短時間で描くため、形の正確さはやや欠くこ

とになるが、形の魅力を端的にとらえた勢いのある線にその特徴がある。

絵画表現の基礎的な修練やエスキース（下絵）として、おもに絵画系の授業の一環と考えられることが多いが、デザインを志向する学生にとっても有用な訓練である。逡巡しながらゆるゆると描かれた線と、速写によって勢いよく描かれた線との違いは、形の正確さよりも線による表現の力を感じさせるところにある。

静物デッサンは、モチーフの配置を固定して、ものや空間を表現することに重きが置かれるが、クロッキーでは人体や動物の動きの変化による、さまざまな形の変容に、多くの発見があるだろう。造形表現の原初は、まず手で描くことから始まる。だからこそ繰り返し訓練することによって表現力を獲得するしかない。数多く描くことによって手が自然に滑らかな線の表現を覚えていくのである。

こうしてデッサンやクロッキーのプロセスを改めて振り返ってみると、一見絵画の基礎練習のように思ってしまうかもしれないが、平面に置き換える（描く）ことによって、私たちは立体や空間をどのように認識しているのかを知る。自分で描き、空間を絵として再現することによる身体的な修練によって初めて表現方法を獲得し、同時にその表現としての形を評価する眼も鍛えられていくことになるのだ。

美術を始めたばかりの学生に多い「イラストレーター」になりたいという要求に対し、絵画の教員もデザインの教員も一瞬戸惑ってしまうが、その学びは絵画の中

にもデザインの中にもあるのであって、イラストレーションのためだけの学びというものはない。そして「マンガ家」や「アニメーター」にとっては、クロッキーのような速写的な表現力は必須の能力だろう。

デザインの構想を他者に端的に伝えたいときは、絵コンテやラフスケッチ、サムネイル（小さなスケッチ）を使って、描くことになる。デザインは他者にそのイメージやアイディアを伝える必要があるため、描写力はとても有用になるのだ。

美大での学びは、突き詰めると「観察する」「描く」といった原初的な行為にある。イラストレーターになりたいといった将来の夢は大切にしながらも、地道な修練を丹念に重ねることによってしか夢に近づく方法はないのである。

私が大学を受験したとき出題されたデッサンの課題は「一辺が一五センチの石膏の立方体に直径六センチの半球状の穴が空いている様子を想像して描きなさい」というものだった。モチーフを置いて描くアトリエ教室が準備できなかったという事情があったのかもしれないが、デザインにおけるデッサンの役割として、立体や空間の認識がどこまでイメージとして意識の中に定着しているかをテストする課題として、大変よく考えられた出題だったと思う。当時この出題に特に慌てることもなく対応できたのも、受験準備のために石膏デッサンをいろいろ練習していたからだと思う。そして絵画系の学科を目指そうとは一度も思わなかったが、鉛筆一本で現

実の世界を描き出せるデッサンの面白さはよくわかっていたことだけは間違いない。

形に対する認識もさることながら、ものの質感への認識も重要だろう。ガラスの透明感や歪み、金属の光や木の柔らかさなど、単に描写力の練習というよりは、物の特徴をじっくり観察し、それを描くことによって意識の中に定着することができたのだと痛感している。

写真などでよく使われるシズル感（ものがそのものらしく見える質感）は、まさにデッサンで表現しようとしていた質感に通底するものがある。改めてデザインを学ぶ基礎として、デッサンの有効性を感じずにはいられないのだ。

●

形の図案化

●

形の便化

デザインという言葉がなかった時代、デザインは「図案」と呼ばれていた。図案は「考えられた図」のことであり、自然物をモチーフに、おもに工芸品に自然のモチーフを施す装飾的な絵として発展してきた。

デザインという言葉がすでに定着した現在、図案を「デザインされた絵」と解釈することで、図案の意味を再認識することができる。形を象徴的に単純化し、より

《抽象度のオブジェ》
もっとも現実に近い、形の原形のような状態から、
ピクトグラムという記号になるまでの間には、何段
階かのバリエーションがあるが、さまざまな抽象度
の段階を理解しながら、適切な抽象度を選択する
デザイナーの判断がそこにあると考えるべきだろう。
「デザイン『あ』展」岡崎智弘＋スタンド・ストーンズ
©SATOSHI ASAKAWA

そのものらしい形にしていくこと、言い換えればモチーフを便宜的な形に転化していくことを「便化する」という。形の特徴を捕まえ、その特徴をより伸ばしていきながら象徴的な形を追求することである。形象化と言ってもいいかもしれない。一般的には単純化と言われることが多いが、単に形を省略していけば自動的に象徴的な形に到達するとは限らない。だからものの具体的な形を象徴的に図案化させることは、あえて「便化する」と言いたいのである。

具体的な形をどの程度省略し象徴化するかは、デザインする目的に応じて形の抽象度が変わってくる。写真は実際のものの形をもっとも忠実に表していると言えるが、写真に撮ってみると必ずしもものの形を象徴する美しい形と言えないことがよくある。現実の形は、傷があったり形が歪んでいたり、さまざまなノイズをもっているため、象徴的な形を追求するためには、そのノイズを排除したりしながら、形を整理する必要があるのだ。

日本の伝統的な描画法である、面相筆（細い線を描くための筆）を使って、実物を見ながら和紙に直接描く方法は、モチーフの特徴や美しさを象徴的な形に表すことができる有効な方法だろう。形を見ながら面相筆で描くことで、さまざまなノイズは自然に整理され、理想的な線によって表すことができる。しかし一方では熟練の技が要求されるため、デザインの修練としてはなかなか難しい問題がある。

＊便化

形を便宜的に整理して図案にすること。明治末期に刊行された『一般図按法』（小室信蔵著丸善一九〇九年）では、自然物をスケッチして形の展開を図る写実的便化法とスケッチによって得られた形を元に変化と統一を施す写想的便化法に分けて説明している。

そこでグラフィックデザインの授業では、鉛筆とトレーシングペーパーを使って形を整理してきた。写真やスケッチなどの資料を下図にして、鉛筆を使ってトレースしながら線を整理する。そして何度となくトレースを重ねながら形を整理していき、徐々に図案化していくのである。鉛筆とトレーシングペーパーは試行錯誤を繰り返すことができるため、誰でも扱いやすい画材である。形をどのように省略しながら美しく整えるか、あるいはどのようにデフォルメするのか、トレースを重ねながら色々と試してみることができるのだ。

トレーシングペーパーを使って形をいろいろと追求しながら、完成したらトレーシングペーパーの裏側にやや濃い鉛筆を塗り、描画面の線をなぞることで、形をケント紙に転写させ、着色することで図案を完成させていた。今ではコンピュータを使って、画像やスケッチを元にトレースするという方法があるが、アドビ イラストレーターの描画機能にあるベジェ曲線を使ったトレースでは、微妙な曲線がすっきりと整理されすぎる傾向があり、手描きによる線の味を確認しながら試行錯誤を繰り返すためには、むしろトレーシングペーパーのほうが便利で自由度が高い。最終的に形を決定したあと、コンピュータで形をトレースするなど、画材や機材の特徴を生かしながら、効果的かつ合理的な方法で図案化するとよいだろう。

デザイン情報学科の科目「デザイン基礎ⅠA」の「動物園に行こう」という課題は、

* デフォルメ
形を意図的に歪めること。形を美化する場合は理想の形に変えていくこと。

* アドビ イラストレーター（Adobe Illustrator）
グラフィック系でもっともよく使われるアプリケーション。図形、文字、画像などを配置しながらデザインする目的で使用され、完成したデータは印刷データとして使うことができる。

* ベジェ曲線
アドビ イラストレーターで採用されているN個の制御点から得られたN−1次曲線による描画方法。点と点を結ぶ線が数学的に計算され表示されている。

小島良平《SAVING THE WORLD'S BIRDS
世界の鳥を救おう》ポスター、1986年

動物を観察してスケッチすることから始め、その形を図案化することによってポスターやバナーのデザインに展開させるというものである。課題では三種類の動物を図案化することが求められるため、一種類の動物の図案を制作する場合とは違い、三種類の形が同じように抽象化されている必要がある。一種類の動物だけが具体的な形をしていて、残りの二種類が抽象的に見えてしまうようでは形の統一性に欠けてしまうため、あらかじめ抽象度を自分で想定しながらデザインを決めていくことになる。

このように具象的な形を図案化していく能力は、デザインの仕事のかなりの部分を占めていると言ってもいいほどデザイナーの基礎的なスキルだろう。またイラストレーターを目指す学生にはとっては特に必要とされる能力である。形の特徴をとらえ、いかに象徴的に美しく表現することができるかは、イラストレーションの基礎力として備えておく必要がある。

イラストレーション

イラストレーションは、ものの形や出来事の様子を忠実に描き、絵によって物やその状態を伝える表現のことである。絵による表現であるため、理想的な形で描き表すことができる。ときには物の外形と同時に内部構造までも描き表すこともできるため、ヴィジュアルでダイナミックな表現を使ってデザインすることができる。

課題「動物園に行こう」
指定された三種類の動物を観察し図案化したモチーフを使ってポスター、バナー、コースターを制作する課題。（学生作品）

スタシス・エイドリゲヴィチウス
《第2回パリ国際ポスター展》ポスター、1987年

特にテクニカルイラストレーション（車や機器の内部構造をリアルに描いた図）と言われる分野では、日本のイラストレーターの精緻な表現が、高く評価され、広告の世界で多く使われることが多かった。

イラストレーションは、ものの動きや仕組みを説明する図など、デザインの目的に合わせた描き方ができるため、エディトリアル・デザイン（雑誌や書籍の編集デザイン）の中で多用され写真では説明できない図表現ができるのもその特徴と言えるだろう。また文学的な世界を表現することで、思想や感情といった形にならないイメージを描くイラストレーションもある。主に水彩やコンテ、版画など独自の技法を使って描くのだが、作家として独自の世界を表現しているからこそ依頼があるわけだから、誰かの表現を模倣するのではなく、自分で表現方法を研究しながら作家性を十分に発揮してほしい。

一方「イラスト」と一般的に呼ばれるイラストレーションもある。商品を宣伝する目的で、楽しい世界を演出したり、街を楽しく描き出すイラストマップであったりする場合が多い。その目的は雰囲気の演出であり、イラストレーターによる独自の表現がすべてになるため、正確に形を描き表す必要は特にない。しかしイラストレーターのキャラクターが存分に表現された世界が要求されるからと言って、形や表現がただ個性的であればそれでよいということではなく、魅力ある表現であるた

めには、やはりデッサンやクロッキーなどの基礎訓練が大切だろう。　基礎的な力が

あるからこそ、個性的な表現が生きることを忘れてはならない。

イラストレーターや絵本作家になりたいと考えている若い学生がとても多いが、

必要とされる絵を描き、多くの人から共感を得るのはとても厳しい世界でもある。

イラストレーションと一口に言ってもさまざまな形式があることを理解し、自分の

目指す表現領域と表現方法を考えていってほしい。

● 形の記号化

●

写真は物や状態にもっとも近い形で記録する方法であることは先にも書いたが、

たとえば＊マイブリッジの人が走っている写真の中から、「走る」という行為をもっ

とも象徴する形を選ぶとなると、果たしてどの状態が「走る」という形になるのか

考えてみてほしい。おそらく中段の左端の写真のような状態を、多くの人が「走る」

という形として認識しているのではないかと思う。下段のような後方から見た姿を

走る形の典型と意識している人はほとんどいないだろう。

私たちはさまざまな角度からものを見ているため、本来「走る」という行為は、

一つの形には絞りきれないほどそのイメージは多様なはずなのだが、意識の中の「走

＊エドワード・マイブリッジ
イギリス生まれの写真家。一八七八
年、一二台のカメラによる疾走する
馬の連続写真の撮影に成功。その後
七五〇種類、約一万枚に及ぶ動物や
人間の動作の連続写真を撮影した。

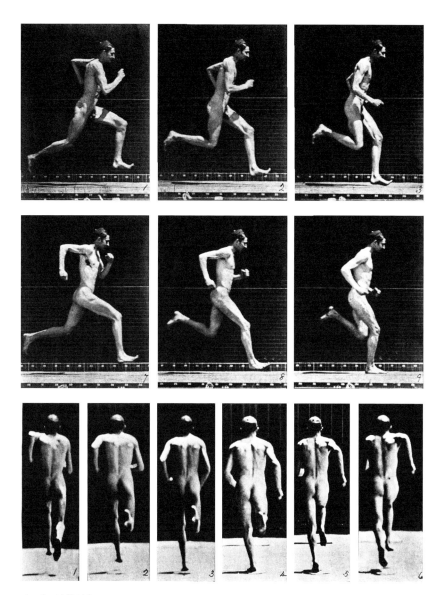

走る人の連続写真

1878年、12台のカメラを等間隔に並べ、疾走する
馬の連続写真の撮影に成功したイギリスの写真家
マイブリッジは、その後、人間や動物のさまざま
な行動を連続写真として記録し続けた。全力疾走
する人《PLATE 64 Running full speed》。

る」という形は、その状態らしい形（典型）で私たちの意識の中に定着している。

同じような意味で椿の花を考えてみよう。花を真上から見た状態が椿らしいと言えるのか、それとも真横から見た状態が椿らしいと言えるか。ここにもその花の形を象徴する形をどのように意識しているのかという問題がある。卵の形ではどうだろうか。おそらく多くの人が卵を真上から見た状態、すなわち円に近い形を卵だと思う人はほとんどいないだろう。常識的には卵を真横から見た状態で、楕円が上に行くに従ってやや細くなるような形を卵と認識していると思われる。

このようにものの形は、見る角度や動きによってさまざまな状態を呈しているにもかかわらず、私たちは象徴的な一つの形で意味を把握し、意味＝形＝記号＝概念（言語）といった方法によって、外界を意識に定着させている。「走る」にしても「花」や「卵」にしても、私たちの意識の中にある形は紛れもなくその典型としての形であり、同時に造形的な美しささえも伴いながら、単に「わかる」だけではなく、無意識のうちに「美しさ」を感じながら意識にとどめようとしているとしか思えないのだ。

これは前項で書いた「便化」という作業を意識の中で行っているとも言える。私たちの意識の中では、ものの形をすでに「便化」させ記号的に認識しているのだろう。そう考えると記号的な形を提示しながら、意識の中にある形と呼応させることで絵

アイソタイプ

ピクトグラムは、1920年代にオットー・ノイラート
により考案されたアイソタイプがはじまりと言われ、
今ではトイレや非常口のサインとして、私たちの生
活に定着している。図は《世界の労働組合》。人
型1体が150万組織を示し、1912年と28年の比
較が一目でわかるほか、色分けとアイコンにより組
合の種類が表示されている。(*Gesellschaft und
Wirtschaft*, 1930)。

を視覚言語として機能させ、意味を伝える目的で図案化するためには、絵を便宜的な象徴としてとらえ、考えていかなければならなくなる。それは視覚伝達全般に通じる言語としての造形につながっていくことになるのである。

グラフィックデザインは、こういった象徴的な形を視覚言語として利用しながら表現を成立させているとも言える。意味と記号の関連を十分に理解し、誰もがそれと認める形を構成しながら、情報を伝える仕事だと言い換えてもいいだろう。

ピクトグラム

ピクトグラムは、一九二〇年頃オーストリアの社会学者、オットー・ノイラート＊によって提案されたアイソタイプ＊がはじまりとされ、文字や言葉を学習していない子どもや外国の人が、言葉によらずに意味を理解できるように、絵によって内容を説明するために開発された記号である。ピクトグラムは、図案という考え方をさらに進化させ、物や行為を形で表し、意味を伝える記号として視覚言語という広い意味でのグラフィックデザインの基本的な要素になっている。

四年に一度開催されるオリンピックには世界中からさまざまな言語の観客が訪れ、わかりやすいサインシステムをデザインにすることがその国のデザイナーにとっての大きな課題となっている。言語を理解していなくても意味を伝えることができるピクトグラムを採用したことは、広義の意味でのデザインの成果と言えるだろう。

＊オットー・ノイラート
オーストリアの科学哲学者、社会学者、政治経済学者。統計図表のグラフィック表示やマニュアル、サインシステムにおけるピクトグラムなど、その方法論は世界的に影響を与えた。

＊アイソタイプ
ISOTYPE: International System of Typographic Picture Education。ノイラートが提唱した教育システム。事前に知識のない人でも理解できる目的でピクトグラムを採用した。

❶

❹

❸

❷

オリンピックピクトグラムの変遷

❶東京オリンピック 1964年

伝統的な日本の家紋という考え方が、シンプルで象徴的なピクトグラムに結晶した。オリンピックピクトグラムの嚆矢となった勝見勝監修のデザイン。

❷メキシコシティーオリンピック 1968年

スポーツに使われる用具を象徴的にデザインして競技の種類を表したピクトグラム。ランス・ワイマンによるデザイン。

❸ミュンヘンオリンピック 1972年

グリッド（格子）を使って機能的にデザインする方法が採用されているため、その後のピクトグラムの考え方の基本となった。オトル・アイヒャーによるデザイン。

❹バルセロナオリンピック 1992年

それまでの機能的なピクトグラムから一転してオーガニックな表現を採用したデザイン。ホセ・マリア・トリアスのデザイン。

多様な事情からその形が考えられているという意味で歴代のオリンピックのピクトグラムの変遷を知ることは、デザインを学ぶ上で意義のある事例と言えるだろう。

オリンピックのピクトグラムの始まりは、一九六四年（昭和三九年）に開催された東京オリンピックである。勝見勝を総合ディレクターに据え、当時の若手デザイナーが総力をあげて開発したピクトグラムは、世界のデザイン界に誇れる画期的な成果だった。

東京オリンピック以降、ピクトグラムをサインとして使うことが、デザインの常識となった。一九六八年のメキシコシティーオリンピック、一九七二年のミュンヘンオリンピックと年代が進むに従い、ピクトグラムは開催国のデザインに対する考え方を示す対象になったのである。

とりわけ一九九二年に開催されたバルセロナオリンピックでは、それまでの機能的なデザインから、筆で描いたような味わいを加味したピクトグラムが考えられ、その後のピクトグラムの一つの傾向となったのである。このように意味を記号として理解ができるかということだけがデザインの目的ではなく、ピクトグラムに情感（ニュアンス）を付加することができることを示したバルセロナオリンピックの例は、ピクトグラムの意味をさらに広げたと言えるだろう。

図案（イラストレーション）と記号（ピクトグラム）は、表現としては近いのだが、

*勝見勝（かつみ・まさる）
美術評論家、フランス文学者、日本デザイン学会設立委員、東京造形大学教授。一九六四年東京オリンピックのデザイン専門委員会委員長を務めた。

ピクトグラムの課題「歩く」「走る」「跳ぶ」
32種類のユニットパターン（設計：田中晋）を組み合わせ、人の基本的な動作を表すピクトグラムを制作する課題。

図案としての表現の可能性は、絵画に通じる広がりをもっていると言えるが、絵文字としてのピクトグラムは、コミュニケーションの原理や視認性といった厳格な機能を考慮した記号としてのテーマだと考えるべきだろう。

ピクトグラムの学習はグラフィックデザインの基礎として、人々が形の意味をどのように認識しているかを理解することが目的であり、形を合理的に便化しながら記号として機能させていく過程を理解する課題として、デザインを学ぶ恰好のテーマとなっている。

ピクトグラムの課題は、デザイン情報学科の授業の基礎課題となっているが、形を図案化しながらピクトグラム化していくというよりは、はじめから単純化されたパーツを組み合わせながら、意味のある形を形成していくため、自動的に便化が行われ、ピクトグラムによる伝達機能の本質を容易に理解することができる課題となっている。

● 形の原理

　● デザインにおける形の原理は、さまざまな研究例があげられるが、とりわけグラフィックデザインの実際に形に関係があるいくつかの例を紹介しておきたい。

形とことばの共感覚
「ラール」「タケテ」「ピチキチ」「ニュルヌル」の言葉を左の図に対応させてみると、多くの人が四つの言葉それぞれに同じ形をイメージすることがわかる。

ロジャー・ペンローズ 《ペンローズの三角形》
三次元の投影図のように見える二次元の図形（不可能形態）。

エドガー・ルビン 《ルビンの壺》
地と図の反転図形。

音と形

「ラール」「タケテ」「ピチキチ」「ニュルヌル」という四つの言葉が、どの形に相当するかという質問を不特定多数の人に問いかけると、ほぼ全員が間違いなく同じような解答をする。これは人々の音と形の認識にはほぼ一致が見られるということを示している。共感覚と言われる人が本能的に備えている感覚にも知識を広げ、理解を深めておくとよいだろう。

錯視

錯覚という現象にも同様のことが見られる。とりわけ視覚的な錯覚である錯視では、ほとんどの人が同じように騙され、共通した視覚認識があることをうかがわせる。錯視には「ペンローズの三角形」や「ルビンの壺」など数々の例があるが、これらは単に不思議なだまし絵ではなく、人々に共通する視覚の原理がそこに働いていることを示している。

ゲシュタルト心理学

ドイツのマックス・ヴェルトハイマー*らによるゲシュタルト心理学*は、知覚心理学の研究で知られているが、中でも「プレグナンツの法則」は、デザインにおける形の認識に多くの示唆を与えている。

「プレグナンツの法則」にある「近接の要因」は、近接する形は同じグループと

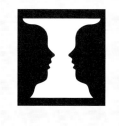

*マックス・ヴェルトハイマー
チェコ生まれの心理学者。フランクフルト大学でクルト・コフカ、ヴォルフガング・ケーラーとともにゲシュタルト心理学を創始した。

*ゲシュタルト心理学
人間の知覚は部分の集合ではなく、あるまとまりをもった全体、ゲシュタルト（Gestalt）としてとらえる傾向があるとする心理学。

して、ひとまとまりに見えるというものである。いくつかの形をレイアウトする場合、形が近接することによって意味が生じることになる。逆に言えば、物が均等に見える（均等配置）ように意図する場合には、近接の要因を排除する必要がある。

「類同の要因」は、同じような性質の形同士は同じグループとしてまとまって見えるというものだが、黒丸と白丸が混在している場合は、黒丸同士、白丸同士をグループとして見てしまう。また丸、三角、四角がいくつか散在している場合は、それぞれの形同士は同じグループとして見てしまうというものである。幾何図形で構成されているデザインなどでは、同じ形同士が意味をもってくることを意識して構成する必要があるだろう。

「閉合の要因」は、閉じたように見える形が一つに見えるということである。すなわち「」のように内側に閉じた形が、まとまって見える現象は、当然と言えば当然なのだが、知識として認識していることと、実際にデザインの中で視覚的にそう見えるということの違いを理解しておく必要があるだろう。

「よい連続の要因」は、円のように連続性のあるよい形が、たとえ途中で交錯していても、私たちは連続した円として認識しようとすることである。

デッサンにおいては、モチーフの物と物が重なったとき、手前の物で向こう側の物が遮られてしまうが、平面にその状態を描くときは、向こう側の物は描かない。

d

c

b

a

プレグナンツの法則
a：近接の要因、b：類同の要因、
c：閉合の要因、d：よい連続の要因。

だからと言って私たちは、向こう側の物がそこで途切れているとは思わないという

ことも、このような原理が働いているからともいえるだろう。

幾何図形を用いたデザインの中では、形の一部が欠けていることを積極的にデザ

インに取り入れることがある。形のギミックと言ってもいい。主観的図形とも言わ

れる。たとえ不完全な形でも、私たちはそこに完結したよい形を見ようとする。そ

のような効果を使うことによって、面白味を出そうとしている例がシンボルマーク

などで多く見られる。

図と地

ポスターなどのように限定された空間に形が配置されたとき、その形状や面積に

よっては、何が「図」でどこが「地」なのかが問題になる。一般的に閉じた形は図と

して認識され、面積の多い部分を地として認識している。

図と地の認識を意図的に混乱させることによって、両義的な意味を表現した福田

繁雄のポスターは、私たちが図と地をどのように認識しているかをうまく利用した

例と言えるだろう。

アフォーダンス

デザインにおける知覚心理学は、このほかにもアメリカの心理学者、ジェームス・

J・ギブソンによって提唱されたアフォーダンス理論などがある。航空機のパイ

福田繁雄《SHIGEO FUKUDA 展》ポスター、1975年
反転して知覚される地と図の関係を利用して、男性の脚
と女性の脚をユーモラスに表現している。

ロットが空間や地形をどのように認識しているかという実験から始まり、ギブソンの「動物と物の間に存在する行為についての関係性」の研究は、人が形から空間をどのように認識しているかを理解するための多くの示唆を与えてくれる。

デッサンの項で書いたように、奥に行くに従って徐々に間隔が狭くなる平行線や、円が徐々に扁平になっていく図形に、私たちは空間を見てしまうという現象は、アフォーダンス理論から言えば、「そのように見ている」から「そのように見えてしまう」というように理解することができる。

このような数々の原初的な知覚心理学は、有効に使われてこそその効果を発揮するものだが、時としてその法則が形体の認識を破綻させてしまうこともある。漢字などの文字をずっと見詰めていると、文字という認識がなくなり、意味をなさない単なる形に見えてしまうゲシュタルト崩壊と言われる現象もある。またレイアウトにおいては、本来は気持ちのよい配置を目指さなくてはならないのだが、プレグナンツの法則が意図しない部分に障害として現れ、形の認識を崩壊させてしまうケースもある。

デザインを学び、デザインを仕事にしている立場として、人間の基本的な認識について理解することで、視覚的に破綻しないデザインを目指すことは言うまでもないが、それらを利用することで、さらに高度で魅力的なデザインが可能になるのだ。

＊ジェームス・J・ギブソン
アメリカの心理学者。知覚の研究を通してアフォーダンスの概念を提唱した。

＊アフォーダンス理論
私たちが外界を感知できるのは、自我の能力によって知覚するのではなく、環境に外界を感知する情報が内在しているとする考え方。

157 | 形の原理

● 「構成」という考え方

先に書いたが、一方では抽象的な図形を使った形や配置の修練も必要である。私は自然の形を図案化しながらさまざまなデザインに応用していく力が欠かせないと

東京教育大学（現筑波大学）の教育学部芸術学科構成専攻を卒業した。構成専攻は、抽象的な図形による平面構成や立体構成をデザインの基礎ととらえ、数値的な根拠をもって形や配置を考えることで、デザインの発想を豊かにし、美しさを数理的に考えられる力を育成するため、一九四九（昭和二四年）年に高橋正人によって創始された。一般的に構成という言葉は、ものの配置を考えるときに「構成する」という使われ方や、平面図形などの課題を「平面構成」と言ったりするが、一般的な意味での構成ではなく、平面や立体を問わず、デザインの基礎としての「構成」（Gestaltung）という特別な意味をもっていた。

現在でも筑波大学の芸術専門学群には、構成専攻があるが、時代の変遷とともにカリキュラムが改編され、「構成」と「デザイン」という分野に分かれ、それぞれ別のカリキュラムになっているようである。

筑波大学の構成領域の説明には「どのようなアートやデザインも形や色がなけれ

＊筑波大学の構成専攻
東京教育大学の移転に伴い一九七三年に茨城県つくば市に開学された。現在は芸術専門学群に、美術史および芸術支援コースからなる芸術学専攻、洋画・日本画・彫塑・書の四コース、および特別カリキュラム「版画」からなる美術専攻、構成、総合造形、クラフト、ビジュアルデザインなどの専門領域を含む構成専攻、情報、プロダクト、環境、建築などのデザイン専門領域を含むデザイン専攻の合わせて四専攻がある。

＊高橋正人（たかはし・まさと）
元東京教育大学（筑波大学）名誉教授。元日本デザイン学会理事長。著書に『基礎デザイン』（岩崎芸術社）、『構成 視覚造形の基礎』（鳳山社）など多数。

ば成立しない。形や色をどのように決めるかということは、すべての造形にとって共通した基本的な要件である。」(筑波大学ウェブサイト「構成領域」の説明より) としているように、現在でも「構成」の基本的な理念は変わっていないようである。

「構成」という考え方は、点や線や面の基本的な要素を使って、数値に基づき図化し、それによって立ち現れた図形の効果を構造的にとらえながら、人が図形から受容する感覚を検証することである。ビジネスの改善でよく言われるPDCAサイクルという考え方を造形の世界で実現しているような教育法と言い換えていいかもしれない。点や線や面の配置によって、私たちはそこにリズムや立体感を感じている。グラフィックデザインの要素のすべてが、抽象的な図形によって形成されているわけではないが、図形の特徴を決めている数値（パラメータ）を操作することによって形が変容し、それに伴い私たちの感覚も変化することを、制作を通じて実感しながら、造形と感覚の対応を学習していこうとするのが構成の基本的な考えである。

単体の形を設計する場合だけでなく、形を配置する場合にも、数値によって変化が生じる。図形の基本要素と数値の変化、配置における構造と数値の変化などの相乗効果によって生じる形の可能性は無限に考えられ、結果として生じた効果の中から的確な数値を採用することによって、もっとも効果的な造形を生み出すことができるというのも構成という考え方なのである。

＊PDCAサイクル
PDCA: Plan Do Check Act。計画して実行し問題点を検証しながらさらに改善を進めることで合理的にビジネスをよりよくする方法。

円周上を移動する等半径の円
円周上に中心を置いて、一定半径の円が移動
すると、円環面(ドーナツ形)が生まれる。その
線を元に塗り分けによって新たな形が生まれる。
(高橋正人『構成 視覚造形の基礎』鳳山社、
1968年、p.14)

同心円の枠による2組の同心円のパターン
半径が等差級数的に増大する同心円によって
分割される円環状の枠に、任意の点を中心と
する2組の同心円のパターンが1つおきに交互
に現れる形。(高橋正人『構成 視覚造形の基
礎2』鳳山社、1974年、p.95)

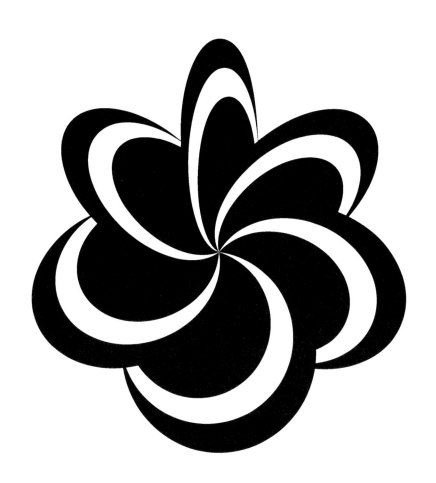

勝井三雄《国際花と緑の博覧会シンボルマーク》1987年
円と一定の法則で変形する楕円の組み合わせによって、
花弁の形を連想させるシンボルマーク。

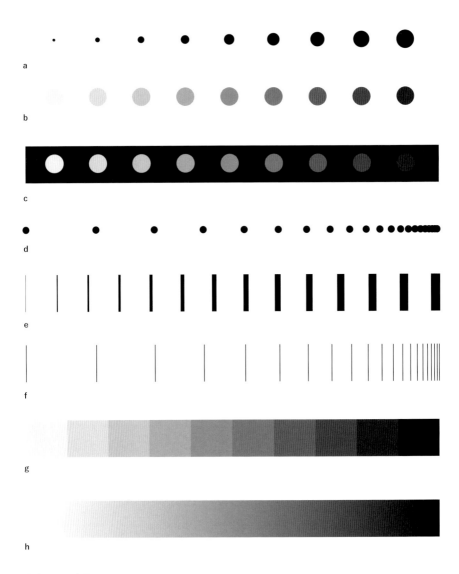

点線面による表現

a: 点の大小による変化
b: 点の濃度による強さの変化 (白地)
c: 点の濃度による強さの変化 (黒地)
d: 徐々に点の間隔が広がっていく変化
e: 線の太さによる強さの変化
f: 徐々に間隔が広がっていく線の変化
g: 段階的なグラデーションの変化
h: 連続的なグラデーションの変化

3——デザインを学ぶ | **162**

形の設計図

　一六〇ページの作例は、円の中心をずらしながら、一定の法則に従って直径を拡大して作図されたものである。線によって形成された形の設計図（構造）に、面的な塗り分けを施すことによって新たな形の認識が生まれ、形成される表現の可能性すなわち構造と認識の可能性を広げていくことになる。

　数値によって得られた形の設計図を元に、点による表現、線による表現、面による表現を考えたとき、そこには点や線の大きさや太さの変数がある。小さな点や細い線は弱い存在感でしかないが、大きな点や太い線には、強い存在感がある。またその存在感は、背景とのコントラストによっても変わってくる。白地に黒はとても強い存在感があるが、白地に明るいグレーではその存在感は弱くなる。逆に黒地になると白や明るいグレーのほうが存在感が強くなる。

　このように地色に対して形の見かけをどのようなトーン（色味や濃度の調子）で表現するかによって、形の現れ方が変化する。面による表現は、地色に対して強い調子で描いたものは、手前に飛び出して見えるが、薄い明るい調子のものは、弱く背面に沈んで見える。これは鉛筆デッサンで体験した濃度による遠近感の表現に近いとも言える。

　このように点や線、面の強さや調子によって形の現れ方が変わってくるというこ

点の構成
中心の離れた 2 組以上の同心円と徐々に間隔が広
くなる平行線でグリッドを作成し、その交点にドッ
トを配置した構成。（高橋正人『構成 視覚造形の
基礎 2』鳳山社、1974 年、p.76）

線の構成

互いに頂点で接する四角形が一定の数的な関係で
形を変化させることで縦横に連続的に変化するリ
ズムが生まれる。(高橋正人『構成 視覚造形の基
礎2』鳳山社、1974年、pp.100-101)

とは、同じ構造をもっていながらも、形の表現の可能性は無限にあるということになる。それが構成という考え方なのである。

等量分割

正方形や長方形などの矩形を美しく分割しなさいと言われたら、果たしてどこに分割線を引いたらよいのだろうか。自分ではよくわからないからと言って教条的に美の法則に従って考えるのではなく、快いとかバランスがよいと素直に自分の感覚で判断して線を引くことでも十分なのだが、美の長い歴史における*プロポーションという問題について多少なりとも知識をもっていることで、構成という考え方の基本を理解することができるかもしれない。たとえば黄金分割というプロポーション*がある。Ａ：Ｂ＝一：一・六一八…という比率が古代ギリシャの時代では究極のプロポーションと考えられていた。もちろん近代になりその神聖なる根拠は消滅してしまったが、$\sqrt{2}$*矩形のように全体を半分にした形が全体と同じプロポーションになることなど、比率という関係の不思議さは、神聖という意味を超えて数学的な魅力を感じる。

等量分割とは、黄金分割などのように割り切れない数値ではなく、Ａ：Ｂ＝一：一、一：二、一：三、一：四…などのように、分割された形が整数倍の関係にあるプロポーションをもつ分割のことである。ＡとＢが整数倍になる関係は美しいと同時に、

＊プロポーション
ギリシャ彫刻における人体の理想的な比率が一：八（八頭身）と考えられたように、洋の東西を問わず、人は形の割合の関係について法則を見つけようとしてきた。左右対象一：一）はシンメトリーと並んで西洋でもっとも美しいとされていたプロポーション。美術や建築のあらゆる部分の比率に使用された。

＊黄金分割
シンメトリーと並んで西洋でもっとも美しいと言われ荘厳で神聖な形に多く使用されてきたプロポーションである。

＊$\sqrt{2}$矩形
正方形の一辺を短辺その対角線を長辺とする矩形。紙の規格サイズとして使用され、紙を二分の一にしても元の紙の相似形になる。

数的な法則性によって全体の構造に規則性が生まれることになる。むしろそのほう
が意味があると言えるだろう。繰り返しになるが、こういった関係性を教条的に利
用することで美しくなると考えるのではなく、プロポーションという問題をどのよ
うに利用すると合理的に形を構成することができるかといった思考が必要だろう。
それはたとえば和室の畳の縦横の比率が二：一になっていて、短辺が二枚で長辺に
なる関係にあるため、部屋全体を合理的に構成することができるといったことと同
じようなことなのである。

このような等量分割の考え方は、書籍などの誌面を設計するレイアウトの世界で
も有効な方法として利用されている。誌面を何分割して文字や図版を配置するかは、
美しい関係と同時に合理的な配置や気持ちのよい余白を生み出す根拠にもなる。形
を形成する上で分割やプロポーションという問題を造形の根拠にすることでデザイ
ンの可能性は大きく広がるだろう。

グリッド

グリッド（格子）は分割と同じような意味をもっているが、全体の構成を考える
とき、形と形の関係、すなわちその配置によってもその効果に変化が生じる。徐々
に間隔を広げながら移動する点は、次第に点の大きさが拡大縮小される場合とはま
た違った感覚を与える。私たちはそこに広がりや発展を感じるのである。形自体の

1

√2

数値化とともに配置にも数値の問題が関係しているからだ。点や線をどのように配置するかによって、全体の印象が変わってくるため、等差数列や等比数列[*]、フィボナッチ数列[*]など、どのような広がりのあるグリッドを使うかによってプログレッシブ（漸進すること）な感覚に変化が生まれるのである。

グリッドは複合することによって、さらに複雑な形を生み出すことができる。完成した作品を見ると、一体どのように考えたのだろうと見る人は思うのだが、初めからそのような完成形のイメージをもって制作しているのではなく、点や線そして面の原初的な効果をシミュレーションしながら、さらにグリッドを複合化することによって複雑な形が形成されている場合が多いのだ。

グリッドという考え方は、構成という考え方に限らず、グラフィックデザインにおけるさまざまなレイアウトの場面で利用される方法であり、どのようなグリッドを設計するかによってデザインの印象が変わってくる。全体のイメージを決める根拠として、グリッドについて知っておく必要があるだろう。

このようにデザインの基本的な考え方の一つとしてグリッドがあるのだが、グリッドを採用すればデザインがすべて自然に整然と整っていくわけではなく、形や配置に対する原初的な感覚を修練しながら、絶えず形の吟味や配置に気を配る姿勢を忘れてはならない。

[*] 等差数列
1・3・5・7・9…のように隣り合う数値の差が一定して変化する数列。

[*] 等比数列
1・3・9・27・81…のように隣り合う数値の比が一定して変化する数列。

[*] フィボナッチ数列
1・2・3・5・8…のように前二項の数値を足しながら変化する数列。

ユニットパターン
正方形を対角線や平行線によって等分し、白黒に
塗り分けてユニット（単位形）をつくる。ユニットの
方向を変えて並べることによって連続したパターン
を生むことができる。（高橋正人『構成 視覚造形
の基礎3』鳳山社、1980年、p.89）

均等のスペース
一つのスペースに大小さまざまな形
を配置する場合でも、雑然とした不
統一感をなくし、整った美しさを感
じさせる構成。さまざまな形に切っ
た紙を一つの紙面に均等に並べる練
習によって整然と配置する感覚を習
得する。（高橋正人『新版 基礎デザ
イン』岩崎美術社、1984年、p.59）

ユニット

構成にはグリッドという考え方ともう一つ、ユニット（単位形）という考え方もある。一般的にはユニット家具のように一つの単位の形を設計し、それらを隙間なく組み合わせていくことによって、全体の形を形成しようとする考え方である。

建築やインテリア、テキスタイルやパッケージなどでは、生産効率として、無駄なく合理的に全体を形成する方法として採用されることが多いが、構成的に考えるならばまずは単位形を決めて、次にそれをどのように組み合わせるかを考えることで、思いがけない全体像に出会うという発見がある。ユニットという課題は全体を構想することなく全体を設計する一つの方法として、基礎課題の中でも取り上げられている。

ユニットで、正方形を基本に考えることが多いのは、正方形には四つの辺があり、縦横両方向につなげることができるため、面としての広がりをもっているからである。三角形を基本とした場合や六角形を基本とした場合では、接合する線が六〇度、一二〇度といった一定の角度をもっているため、ユニットのつながりに規則的な関係が生まれてくる。ユニットを立体的に考えることでさらに三次元的な空間構成へと広がっていく。彫刻のように自分の感情の赴くまま立体造形をつくるのではなく、ユニットをつなぎ合わせることで立体を形成する能力は、まさにデザイン思考にふ

さわしい構成的な考え方と言えるだろう。

構成は絶えず形の原理を考え、形を形成しながらその効果を総合的に理解してい
く一つの学習方法だと言える。総合的だからこそ意味があるのであって、部分的に
学習するだけでは、なかなかその全容を理解することは難しいかもしれない。しか
し数値で形を考え、その配置をさらに数値で考えていくことは、コンピュータと造
形の関係と同様の考え方と言っていいだろう。今やデザインはコンピュータの存在
なくしては考えられない時代になった。デザインの背景には必ずと言っていいほど
プログラムの存在がある。

形を形成することは造形であり、その効果や全体像を設計をすることがデザイン
だとすると、デザインを学ぶ一つの基本として、構成という考え方があるというこ
とをぜひ理解してほしい。

●

● 色彩を学ぶ

色彩は絵画、デザインを問わず、形とともに美術における基礎的な素養である。
アートは自分の感覚を元に作品を制作するため、自分の感覚を基準に色彩を決めて
いくことができるが、公共サインなどで使われる赤や黄色のように、人に注意を喚

起させる色は、その効果が目的に合致していなければならない。色がどのような効果をもっているか、すなわち色の演色性や誘目性についてデザイナーは理解しておく必要があるのだ。

いざ美術を学ぼうとするときには「私は色彩感覚があまりよくない」とか「色彩のセンスがない」と言う学生がいて、暖色とか寒色といった原初的な色彩感覚を、ほとんど誰もが同じように感じているはずなのに、何か特別なセンスをもち合わせていないと、デザインには不利なように思っている人がいるのはとても残念でならない。

野矢茂樹の*『バラは暗闇でも赤いか？』というエッセイの中に次のような一節がある。『色は物の性質なのか、それとも物がわれわれに引き起こす感覚なのか』と問われるならば『感覚である』と答えたくもなる。（中略）色が感覚だと言うならば、誰も見ていないところでは物は色をもたないことになる。例えばいま我が家の居間には誰もいない。居間に一輪の赤いバラが飾られているとしよう。だが、誰も見ていないのであれば、それは赤くないということになる。（中略）赤いバラは赤い色をしている。私はそう考えたい。では、暗闇でバラはなおも赤いのだろうか。」とい-うのである。誰もいない居間の赤いバラは赤いが、暗闇の中の赤いバラは赤くないと考えるべきだろう。

＊野矢茂樹（のや・しげき）哲学者、立正大学教授。著書に『心という難問──空間・身体・意味』（講談社、二〇一六年）などがある。引用は「バラは暗闇でも赤いか？」、日本文藝家協会編『ベストエッセイ 2013』光村図書出版、二〇一三年より。

色彩は物の特質によって光の反射率が変わり、私たちはその波長の違いによってさまざまな色を認識している。ニュートンが光の原理から色彩を解析し、その後ゲーテは、その反論として、人がどのように色彩を認識しているかという『色彩論』を著した。

一二色環や二四色環と言われる円環状の色相環は、ゲーテの唱えた『色彩論』が元になっている。科学的にはニュートンの説が正しいと言えるが、私たちが経験的に認識している色彩は、むしろゲーテの『色彩論』による意識が強いと言えるだろう。

色の分類と表色系

私たちは自然の風景を見て、その色が美しいと感じている。そして人々はその美しい色を記憶にとどめようとして絵を描こうとする。感動した色を色材を使って再現しようとするが、自然の光の中で見えている色彩を、感動そのままに再現することは、なかなか難しい。おそらく多くの画家が、その感動的な色を何とか再現し、自分のものにしようとしたに違いない。

色彩の絶対的な色の特定や調和と言われる色の組み合わせの関係を、まずは数値化して色を再現するよりどころにできないかと考えるのは当然のことだろう。

数々の表色系（色を体系的に表すシステム）が、色を特定し調和の法則を再現するシステムとして考えられてきた。アメリカの画家・美術教育家であるアルバート・

*アイザック・ニュートン
イングランドの自然哲学者、数学者、物理学者、天文学者、神学者。ニュートン力学の確立や微積分法の発見が有名。プリズムを使って光の解析を行った。

*ヨハン・ヴォルフガング・ゲーテ
ドイツの詩人、劇作家、小説家、自然科学者、政治家、法律家。小説家としては『若きウェルテルの悩み』『ファウスト』、自然科学者としては『色彩論』などが有名である。

H・マンセルが、色の三属性である色相、明度、彩度を元に、色彩を体系的に表し*たマンセル表色系が有名である。

R（赤）・YR（黄赤）・Y（黄）・GY（黄緑）・G（緑）・BG（青緑）・B（青）・PB（紫青）・P（紫）・RP（赤紫）の一〇色を基本として細かく色相を分類し、さらに明度、彩度を数値で表示するシステムである。

またドイツの科学者、ウィルヘルム・オストワルトが考案したオストワルト表色*系は、純色（各色相の中でもっとも彩度の高い色）に白と黒を混ぜてできた色を科学的に分類し体系化したものである。科学的には正しいのだが、現在ではほとんど使われていない。このほか多くの研究者が表色系のシステムを開発しているが、マンセル表色系やオストワルト表色系などの代表的な表色系を理解し、色を再現する際や選択する際に、一つのスケールとして参考にするとよいだろう。

PCCS（日本色研配色体系）は、一九六四年に日本色彩研究所によって開発さ*れたカラーシステムである。色を二四の色相に分類し、マンセルのカラーシステムを参照しながら、感覚的に均等な色の変化を重視して開発されたものである。とくにトーンという分類は、ライト、ダーク、ビビッドなど、色を感覚のグループとしてまとめてあるため、色をデザインする際に、実用的に使えるカラーシステムと言えるだろう。

***マンセル表色系**
Munsell Color System。アメリカの画家、美術教師のアルバート・マンセルが一九〇五年に創案し、一九四三年にアメリカ光学会（OSA）が修正を加えて今日の形となった表色系。日本では「JIS標準色票」として採用されている。

***オストワルト表色系**
Ostwald Color System。ドイツの物理学者、哲学者のウィルヘルム・オストワルトが一九二三年に発表した、心理的かつ物理的な表色系。整然とした体系は調和配色に有効として考えられた。

***日本色研配色体系**
Practical Color Co-ordinate System。一九六四年に日本色彩研究所によって開発された表色システム。色相とトーンという心理的な作用に重点をおいて開発された。

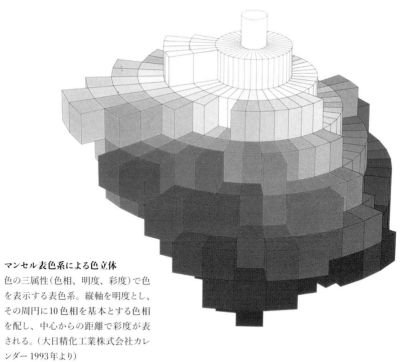

マンセル表色系による色立体
色の三属性(色相、明度、彩度)で色
を表示する表色系。縦軸を明度とし、
その周円に10色相を基本とする色相
を配し、中心からの距離で彩度が表
される。(大日精化工業株式会社カレ
ンダー1993年より)

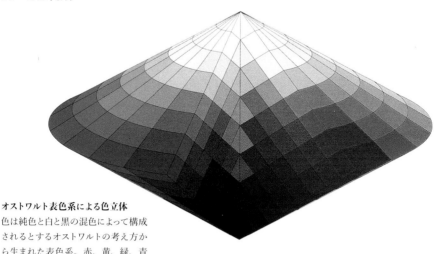

オストワルト表色系による色立体
色は純色と白と黒の混色によって構成
されるとするオストワルトの考え方か
ら生まれた表色系。赤、黄、緑、青
(心理的四原色)を基本とする24色相
の混色量(白色量、黒色量、純色量)
で色を表示する。(大日精化工業株
式会社カレンダー1995年より)

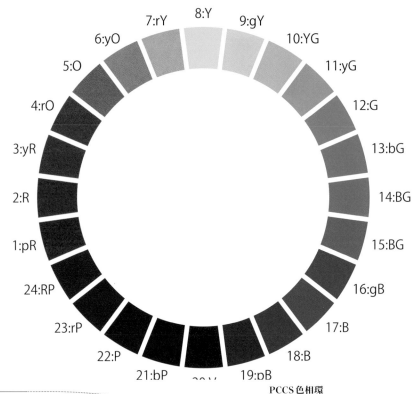

7:rY 8:Y 9:gY
6:yO 10:YG
5:O 11:yG
4:rO 12:G
3:yR 13:bG
2:R 14:BG
1:pR 15:BG
24:RP 16:gB
23:rP 17:B
22:P 18:B
21:bP 19:pB
20:V

PCCS色相環

PCCSの基本となる色相環。24色相の最高彩度の色が知覚的に等歩度に移行するように配列されている。

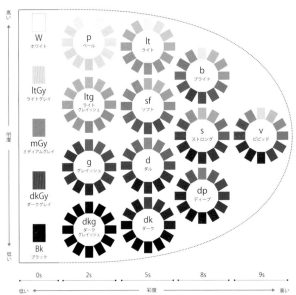

高い

W	ホワイト
ltGy	ライトグレイ
mGy	ミディアムグレイ
dkGy	ダークグレイ
Bk	ブラック

p ペール
lt ライト
b ブライト
ltg ライトグレイッシュ
sf ソフト
s ストロング
v ビビッド
g グレイッシュ
d ダル
dp ディープ
dkg ダークグレイッシュ
dk ダーク

明度

低い

0s 2s 5s 8s 9s

低い ← 彩度 → 高い

PCCSトーン表

彩度と明度を「トーン」という概念でまとめ、色相とトーンで色を表示するPCCSでは、色相にかかわらず同一トーン（同一円）の色は共通のイメージをもつ。

造形基礎やデザイン基礎の課題では、PCCSハーモニック・カラーチャートを併用しながら色のトーンを感覚的に理解し、色彩を系統的に使えるように課題を設定している。

色彩教育

デザインにおける色彩教育で特筆すべきことは、ヨハネス・イッテン*がバウハウスで行った色と形の基礎授業である。イッテンはドイツの画家、色彩理論家であるアドルフ・ヘルツェル*に師事し、自らも学校を経営しながら芸術教育を行っていた。色彩感覚は主観的なものであるとしながらも、客観的な原理を習得することによって、想像力を生かしながら自己の表現に邁進できると考えたのである。

色彩における七つの対比、「色相対比」「明暗対比」「寒暖対比」「補色対比」「同時対比」「彩度対比」「面積対比」の効果を系統的に理解することが色彩のデザインの基本に役立つとしている。また一二色相環を球体の赤道上に、さらに上の極に白に向かって二段階の清色（白を混ぜた色）、下の極に黒に向かって二段階の暗色（黒を混ぜた色）を加えた球状の色立体を考えた。一二色環の対極にある色は補色になる関係であり、球体の中には、グレーを中心にして七段階のグラデーションがある。色立体の体系を元に、配色の関係を五つの原則的な経路を意識しながら色を考えることが、客観的な原理として有用であるとイッテンは記している。しかし同時に

*ヨハネス・イッテン
スイスの芸術家、理論家、教育者。一九一九年にはバウハウスの予備課程を担当する。後に「イッテン・シューレ（Itten Schule）」を設立、日本からの留学生もいた。
*アドルフ・ヘルツェル
ドイツの画家。具象絵画からゲーテの「色彩論」などを研究しながら色彩理論をつくった。

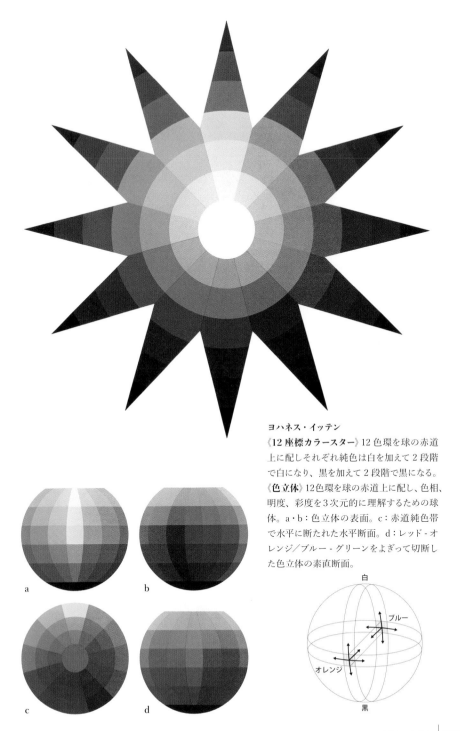

ヨハネス・イッテン
《**12 座標カラースター**》12 色環を球の赤道
上に配しそれぞれ純色は白を加えて 2 段階
で白になり、黒を加えて 2 段階で黒になる。
《**色立体**》12 色環を球の赤道上に配し、色相、
明度、彩度を3次元的に理解するための球
体。a・b：色立体の表面。c：赤道純色帯
で水平に断たれた水平断面。d：レッド - オ
レンジ／ブルー - グリーンをよぎって切断し
た色立体の素直断面。

白

ブルー

オレンジ

黒

三色調和や四色調和といった調和の原理も考えられてはいるが、あくまでも色は主観的なものであるという教育的な姿勢は崩してはいないのである。それは形の項目で触れた「構成」という考え方と同様に、原理に即して色を決定するのではなく、原理を理解しながらも自己の主観的な感覚を重視することが大切であるということであろう。

バウハウスの予備課程でイッテンから教授を受けたのち、イッテンの後を受けて予備課程を担当したジョセフ・アルバース[*]は、その後アメリカに渡り、イェール大学で教鞭をとる。彼が著した『配色の設計　色の知覚と相互作用（Interaction of Color）』も色彩教育に有用だろう。その著書の中で彼はこう述べている（二〇頁）。

「楽曲を単なる単音の集まりとして聴いている限り、私たちは音楽を聴いているとはいえない。音楽を聴くということは、音の並びや間隔、つまり音同士のあいだを認識することなのだ。文章を書く場合でも、スペルの知識は詩の理解にはつながらない。同様に、ある絵に描かれた色彩が実際に何色なのかを識別することができてもその絵を深く味わったことにはならないし、色彩の作用を理解したともいえない。

私たちの色彩の研究は、色材（顔料）を分析したり、物理的な性質（波長）を解明したりするのとは根本的に違う。私たちの関心は色の相互作用にある。つまりそれ

[*] 五つの原則的な経路
色立体の赤道帯に対極する補色、ここではブルーとオレンジを考えたとき、オレンジからイエローを経てブルーに到達する経路とヴァイオレットを経てブルーに到達する経路の二つの水平経路。上下の白と黒を経てブルーに到達する垂直経路。さらにブルーとオレンジの直径に相当する経路の合わせて五つの経路を考える。

[*] ジョセフ・アルバース
ドイツ出身。後にアメリカに移住した美術家、教育家。バウハウスでイッテンの予備課程に学んだ。卒業後バウハウスの教員に招聘される。一九三三年のバウハウスの閉鎖に伴いアメリカに移住、イェール大学の教員となった。

[*] 『配色の設計　色の知覚と相互作用 Interaction of Color』
アルバース著、永原康史監訳・和田美樹翻訳、ビー・エヌ・エヌ新社（復刊版、二〇一六年

は、色と色のあいだで起きていることをとらえることなのだ。」

　『配色の設計』の中にはさまざまな演習課題があり、演習課題を通して体験した色を感覚としての記憶にとどめることだとしている。演習課題の構成を見ていると、配色によって、空間的に見えたり錯覚を起こしたりする感覚を実感として体験させようとしていることがよくわかる。また「色の並置──調和──量」の解説では、次のように説明している（五七頁）。

　「これを演劇にたとえてみよう。　四色のセットは、それぞれの色が『役者』であり、『キャスト』となる。これらの役者、すなわち色は異なった配置で示されることで、異なる四つの『芝居』を演じることになる。色相や明度、すなわち『性格』は変わらず、外枠である『ステージ』も変わらないままなのだが、異なる四つのキャストによる四つの異なる組み合わせとして演じるのである。このような状況は主に量を変化させることで可能となり、支配力や反復、そして配置によって変化が起きる。」

　デザイン系の科目「造形基礎Ⅲ」の「色のハーモニー」という課題では、アルバースの課題にある色の量の変化を参照しながら、単に色彩の調和といったステレオタイプな色彩理論を学ぶのではなく、自己の感覚に根ざした新しい色の配色を発見してほしいとの思いで考えられている。

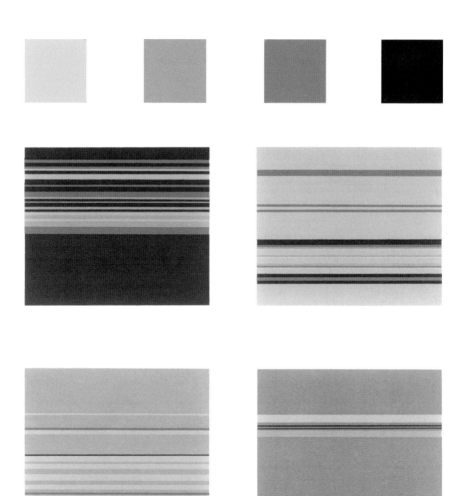

© The Josef and Anni Albers Foundation / JASPAR,
Tokyo, 2020 C3156

色の並置―量

「これは、色の量の変化がどのように外観や色の
作用を変えるかということを探るための、新しい
タイプの演習である。」「色はその量が妥当であれ
ば、調和のルールとは関係なく、いかなる色とも『調
和』したり『協調』したりする」（ジョセフ・アルバー
ス『配色の設計　色の知覚と相互作用 Interaction
of Color』永原康史監訳、ピー・エヌ・エヌ新社、
2016年、p.159、p.57）

色彩の学習は、色材を用いて色を再現することから始めるのが有効だろう。しかしかってはガッシュなどの色材を物理的に混色することでしか、色を作成することができなかったが、今日ではコンピュータの画面上で容易にできるようになった。

色の表示方法も印刷に準拠したCMYK(シアン、マゼンタ、イエロー、キープレート)、モニターの色の光の成分であるRGB(レッド、グリーン、ブルー)やコンピュータ上で扱う色を数値化したHSB(色相、彩度、明度)などがあり、デザインするメディアに合った色の成分を元に色彩を計画することが可能になっている。

コンピュータ画面上の色は、光による色の表示(加算混合*)となっているため、画材やインクによる発色に比べて明るく鮮やかに見える。画面上で色を決めたあと、プリントをしてみると自分がイメージした色とは違っていることがよくあるが、その場合はモニターやプリンターの色の特性や、室内の光源などの特徴を理解し調整する必要があるだろう。色を調整する方向性を決めるためには、色相、明度、彩度といった色の体系を意識しながら、どのように変化させると自分のイメージした色に近づくのかを理解することが必要である。

絵画系の学生は色材を使って絵を描く中で、必然的にパレット上で色を作成することになるが、デザイン系の学生は、コンピュータ上で色を扱うことが多いため、色を実際に体験する機会が少ない。自分の気に入った色の成分を分析し、実際に色

* 加算混合

光の三原色(Rレッド・Gグリーン・Bブルー)は混色することによって明るさが加算され三色を混色すると白になるため加算混合と呼ばれる。

一方、インクや画材などを混色すると明るさが減算され三色を混合するとほぼ黒くなるので減算混合と呼ばれる。

材を使って再現する体験を通して、実感としての色、絶対的な色の感覚を自分の中にもてるよう修練していってほしい。

●

● デザインの造形基礎

ここまでデザインにおける形と色の基本について書いてきたが、色の問題に比べ形の問題のほうが圧倒的に多いように思う。赤や青などの色彩は瞬間的に我々に単純で強い効果を与えるが、たとえ黒一色であっても、意味を形成するという点では形に豊かな表現力があるからだろう。

デザインの基礎は、平面的な造形の問題だけではなく、立体的あるいは空間的な問題、さらには形を形成する材質や材料の構造的な問題も考えると膨大な知識が必要になるが、原初的な形を形成する訓練は、まずはデッサンや平面構成といった初歩的な課題を通して、発想の仕方や効果の手応えを感じながら始めるのがよいだろう。

平面的な造形は、デザインを考えていく上での基礎的な修練として役に立つと思う。デザインされたものが多くの人に心地よく受け入れられるためには、あらゆる形や色の基礎訓練を積み重ねる必要がある。その造形の基礎を糧にして初めて高度

で豊かなデザインを実現することができると信じている。

　グラフィックデザインの領域でも、文字を主に扱う「タイポグラフィ」、データを視覚的にデザインする「ダイアグラム」、そしてものごとを編集しながら文字や図版を総合し、書籍という形にデザインする「エディトリアルデザイン」などデザインの学びはさらに広がっていく。　印刷媒体がコンピュータやネットワークに代わっていこうとしている現在では、デザインとしての考え方は同じでも、その形や色を表すための技術的な問題はさらに高度化している。

　繰り返しになるが、人々が形や色を見て意味や感性を受容している以上、それらを形成しながらデザインしている私たちは、造形の基礎を理解し、十分な学習と修練を積み重ねる必要があるだろう。

・『創造性の教育』E・P・トーランス著、佐藤三郎訳、誠信書房、一九六六年

・『琳派のデザイン学』三井秀樹、NHK出版、二〇一三年

・『デザイナー誕生 近世日本の意匠家たち』水尾比呂志著、美術出版社、一九六二年

・『近代日本のデザイン文化史 1868-1926』榧野八束著、フィルムアート社、一九九二年

・『近代日本の洋風建築』藤森照信著、筑摩書房、二〇一七年

・『日本のポスター史』名古屋銀行40周年記念『日本のポスター史』編纂委員会、名古屋銀行、一九八九年

・『構成的ポスターの創成』〔展示解説〕ポスター共同研究会、武蔵野美術大学美術館・図書館、二〇一九年

・『リトグラフ 石のまわりで』遠藤竜太監修、武蔵野美術大学美術館・図書館、二〇一八年

・『東京美術学校の歴史』磯崎康彦・吉田千鶴子共著、日本文教出版、一九七七年

・『武蔵野美術大学のあゆみ 1929-2009』武蔵野美術大学80周年記念誌編集委員会編、学校法人武蔵野美術大学、二〇〇九年

・『美の構成学 バウハウスからフラクタルまで』三井秀樹著、中央公論社、一九九六年

・『ザ・ニュー・ヴィジョン ある芸術家の要約』L・モホリ＝ナギ、大森忠行訳、ダヴィッド社、一九六七年

・『現代デザイン理論のエッセンス 歴史的展望と今日の課題』〔増補版〕勝見勝、ぺりかん社、一九八〇年

・『かたち・色・レイアウト 手で学ぶデザインリテラシー』白石学編、小西俊也・白石学・江津匡士著、武蔵野美術大学出版局、二〇一六年

・『デザイン言語 2.0 インタラクションの思考法』脇田玲・奥出直人編、慶應大学出版会、二〇〇六年

・『デザイン言語 感覚と論理を結ぶ思考法』奥出直人・後藤武編、慶應大学出版会、二〇〇二年

・『デザイン学 思索のコンステレーション』向井周太郎著、武蔵野美術大学出版局、二〇〇九年

・『千夜千冊エディションデザイン知』松岡正剛著、角川ソフィア文庫、二〇一八年

・『印刷事典』〔第5版〕社団法人日本印刷学会編、印刷朝陽会、二〇〇二年

・『原弘と『僕達の新活版術』活字・写真・印刷の1930年代』川畑直道著、DNPグラフィックデザイン・アーカイブ、二〇〇二年

・『生態学的知覚システム 感性をとらえなおす』J・J・ギブソン著、佐々木正人・古山宣洋・三嶋博之訳、東京大学出版会、二〇一一年

・『graphic elements グラフィックデザインの基礎課題』白尾隆太郎監修、武蔵野美術大学出版局、二〇一二年

・『新版 graphic design 視覚伝達デザイン基礎』新島実監修、武蔵野美術大学出版局、二〇一五年

185

・『形の美とは何か』三井秀樹、NHK出版、二〇〇〇年

・『デザイニング・プログラム』カール・ゲルストナー著、朝倉直巳訳、美術出版社、一九六六年

・『多木浩二対談集 四人のデザイナーとの対話』多木浩二・篠原一男・杉浦康平・磯崎新・倉俣史朗著、新建築社、一九七五年

・EADWEARD MUYBRIDGE, *The Human and Animal Locomotion Photographs,*Hans Christian Adam(Ed.)TASCHEN,2010

・Rayan Abdullah, Roger Huber, *Pictograms Icons & Signs, A GUIDE TO INFORMATION GRAPHICS,* Thames & Hudson, 2006

・『東京オリンピック 1964 デザインプロジェクト』東京国立近代美術館、二〇一三年

・『世界の表象 オットー・ノイラートとその時代』武蔵野美術大学美術資料図書館、二〇〇七年

・『PICTOGRAM DESIGN ピクトグラム［絵文字］デザイン』太田幸夫著、柏書房、一九八七年

・『視覚の共振 勝井三雄』勝井三雄（企画・構成）、光村図書出版、二〇一九年

・『新版 基礎デザイン』高橋正人著、岩崎芸術社、一九八四年

・『構成 視覚造形の基礎』高橋正人、鳳山社、一九六八年

・『構成 視覚造形の基礎 2』高橋正人、鳳山社、一九七四年

・『構成 視覚造形の基礎 3』高橋正人、鳳山社、一九八〇年

・『アートとデザインの構成学 現代造形の科学』森竹巳編、朝倉書店、二〇一二年

・『ベスト・エッセイ 2013』日本文藝家協会編、「バラは暗闇でも赤いか?」野矢茂樹著、光村図書出版、二〇一三年

・『色彩論』J・W・V・ゲーテ著、ちくま学芸文庫、二〇〇一年

・『ヨハネス・イッテン 色彩論』ヨハネス・イッテン著、大智浩訳、美術出版社、一九七一年

・『ヨハネス・イッテン 色造形芸術への道』展覧会図録、京都国立近代美術館、二〇〇三年

・『配色の設計 色の知覚と相互作用 Interaction of Color』ジョセフ・アルバース著、永原康史監訳・和田美樹訳、ビー・エヌ・エヌ新社、二〇一六年

4. 対談：アートに生きる。デザインを生きる。

Art versus Design

● アートとデザインの違い

●

白尾‥「はじめに」に「アートもデザインも、もともとは同じような感覚に根ざしているのだが、確かに考え方に違いがある。」と書きました。その違いは、「アートを学ぶ」と「デザインを学ぶ」を読んでいただければわかるのですが、ここでは筆者二人が対談をして、もう少し感覚的に、私たち教員が普段どこでその違いを感じるのか、それを対話しながら伝えたいということになりました。

三浦‥何を隠そう私もデザインにいこうか、絵画にいこうかと悩んでいた時期があったんです。「マスコミに登場するようなデザイナー」なんて言うとかっこいいと思っていたんですね。絵はどっちかと言うと地味でね。デザイン界は、実に華々しく見えたわけです。若い時代にはそういった世界に当然あこがれるし、デザインは仕事と密接につながっているわけで、これなら食っていけるかもしれないという、そういう気持ちもあったんじゃないかな。それなのに、なぜ絵のほうに進んだのかと言うと、やっぱり楽しかったんだろうと思うんです。デザインももちろん面白かったけれども、絵を描いているほうが数段面白い、というところにはまっちゃったのかもしれない。絵で生計を立てるなんて、そんなことは考えもしないわけですね、

絵を描いている段階では。描いていること自体が目的化してしまっているので、それが生活の手段になるかどうかなんて一切、考えない。ですから本書のサブタイトルを決めるとき「アートで生きる」ではない。「で」は手段でしょう？「アートに生きる」、「に」だと主張したのです。

白尾‥私は中学二年のときデザインをやりたいと思いました。昔は画家になれなかったのでデザイナーになったという話もありましたが、絵を描きたいとは一度も思わなかったんです。美術の教科書にあったポスターの作品に感銘を受けて、自分もこんな作品ができたらと思ったのがきっかけでした。当時はインターネットもありませんし、デザイナーがどんな職業なのかといった情報もありませんでしたから、デザインの仕事で生きていこうとか、それを一生の仕事にしようとかまったく思いもしませんでした。ですから「デザインで生きる」という意識はまったくありません。「アートに生きる」は確かに自分の生き方として、全身全霊でアートと一体になって生きることだと思いますが、デザインは社会的な大きな仕事ですから、外在する対象として、どちらかと言うと「デザインを生きる」でしょうかね。本文の一一八ページに示した「デザインの領域図」にあるように、関連する職域は無数にあるわけで、場合によっては横断的に総合的に関係しながらデザインが成立しているわけです。やはり「デザインに」ではなく「デザインを生きる」なんですね。

ところでまず三浦先生に聞いてみたいのですが、画家は人に頼まれなくても絵を描くんですよね?

三浦：そう、頼まれることはないから。ここは決定的にデザインと違いますね。

白尾：頼まれなくてもデザインするというのは滅多にないです。それはデザインじゃないですね。そう言われるとなんだかデザインは軽いなぁ。「頼まれ仕事」という悪い言い方もありますし……。でも一度頼まれて成果が出ないようであれば、次からは依頼がこないという厳しい現実もあります。「自由に」とはなかなかいかないですね。

三浦：確かにそうなんだけれども、「自由ですよ」と言われると、何をやっていいのかわからなくなっちゃうことがあるでしょう。でも、「この範囲で自由にやってください」と言われたら、猛烈にエネルギーが出しやすいというか、それに近いものがデザインにはあるんじゃないかと思う。

白尾：確かに機能的な問題を抱えて「困っているんです」と言われると、すごく燃えてしまいます。デザインはいろいろな関係を考察して、その中でどうやって課題を解決するのかを提案していく。私の場合はグラフィック的な解決を要求されることが多いですけれども、困っている人に対して解決策を提示するときに、本当にデザインの力を感じますし、やっていてよかったと思います。お金を稼げればいいと

4——対談：アートに生きる。デザインを生きる。　190

いうような考え方だけでは、デザインはつまらなくなるだろうと思うんです。相手に対して明快な答えを出していく喜びや、社会の役に立つということ、それは新たなものの見方や、新たな価値観を生み出すことでもあります。そこに感動がある。

それはアートでもまったく同じですよね?

三浦‥そうです。でも、描く対象としての相手がいるわけではないし、社会の役に立つということもないところが違いますよね。しかも、個人的に「いいね」と言われただけでは、その作品は後世には残らない。複数の人たちが「これはいいね」と言わない限り残らない。その複数の人たちの意見というのは、デザインで言うところの「社会」とはちょっと違っていて、言葉に表すと「普遍的なもの」としか言いようがないんだけれども、「時代を超えて認められる」ものでしかない。作品はその時代その時代のいろいろなものを反映しています。けれども、ある時代がすぎ去っても「やっぱりこれはいいね」と言えるものが確かにある。それはおそらく、あくまでも私の想像でしかないけれども、個というものをずっと掘り下げていくと、ユ*ングの言う「集団的無意識」のようなものにぶち当たるわけです。そこに触れることができうるかどうか、というところが普遍性につながってくるんじゃないのかなと思っている。

白尾‥普遍性という言葉が出てくると、絵画のほうが価値が高くて、デザインは目

先の実用のためにものをつくっているかのように感じてしまいますが……。でも言い換えればデザインも個別の問題をどこまで普遍化できるかによって、問題解決のレベルが変わってきます。「頼まれ仕事」という言われ方は、目先の問題にしか目がいっていない状態を指しているんですね。それは頼むほうも頼まれるほうも意識が低すぎる。社会のシステムの中で、実際にデザインというものが、合理的に作用しているからこそ社会の役に立っているんだという広い視野で問題をとらえなくてはいけないですね。

三浦：向かっている先が違うんですよ。社会に向かっているのと、個に向かっているのとね。だけれども、後世に残るということで言えば、共通の何かがあるのかもしれない。さっきの集団的無意識に似たようなものだけど。

白尾：デザインで言えば、共通のものだからこそ役に立つ。社会の中でデザインが機能するために、まずはそこにある問題点を洗い出す。いわゆるリサーチですね。そこからデザイナーは共通のものを探します。共通の原理だったり、共通の意識だったり、共通の現状というものを考える。それが先ほどの普遍化につながっていくんです。

三浦：そこがね、むしろ逆なんですよ。アートのほうでは、共通のものとは違う、独自のところを探していく、そこから個を掘り下げていく。

白尾‥リサーチ後の方向性が違うんですね。デザイン系の卒業制作の講評で、ある先生が学生に対して「それは君の妄想だよ」と言ったことがあって、それはもう身も蓋もない話で、そこにデザインは成立していない。でも、絵画ではおそらく妄想というものがすごくその人の絵のもとになっていたりして、たとえそうだとしてもおそらく三浦先生は否定しないでしょう？

三浦‥まったく否定しない。

白尾‥そうですよね。「それは君の妄想だよ」というのは、痛烈な批判なんだけれども、言われた学生は、なぜそれがいけないのかわからない。わからないからそういう作品になっているわけです。デザインの卒業制作では何かしらテーマや課題を自分で探して、それに対して自分なりの解決を示すことですから、妄想では根拠がないのです。そこが決定的に違っているでしょうね。

三浦‥表現という意味では、デザインもひとつの表現でしかないし、絵画もひとつの表現でしかない。けれども、その表現を誰に訴えるのか、それが決定的に違うわけでしょう。デザインは社会が対象であって、だからこそ個人的な妄想では訴求力が弱い。ただ、ファインアートのほうでは、大多数の社会に対して発信しているかと言うと、それはまったくやってない。かつては依頼者が職人に対して「こういう絵を描いてくれ」と、いわばデザインと同じようにクライアントがいて、それに応

える形で描いていた時代は確かにあったんです。だけど、いわゆる芸術という概念ができてからは、そういうクライアントがいなくても絵は「成り立つ」という考え方に変わってきた。その考え方からすれば、基本的に絵というのは、極めて個人的なテーマで結構ですということになり、大多数の人にアピールしなくてもオーケーです、そういうふうに変わってきている。そこで妄想でもオーケーとなる。そこの違いだろうと思うんですけどね。

白尾‥‥その違いは、よくよく理解してほしいところです。「絵画の授業では課題を自由に解釈して自分なりの表現ができるので、気持ちよく自分を出すことができるのだけれども、デザインの授業だと、自分のやりたいことや考えを表現する前に周りの人や、人というものはどういうものか、社会というものはどういうものかをよく考えなさいと言われるので、とてもやりにくい」と訴える学生がいるのですが、社会と対峙するのか、自己と対峙するのか、その大前提を理解していないと、いつまでも「妄想じゃいけないんですか」という疑問に留まってしまうことになります。

三浦‥‥絵画は、極めて個人的なもので構わないわけです。と言うより、極めて個人的な問題だからこそリアリティが生まれるのです。ただ、芸術という観点で言えば、その個人的な問題がより深い所で多くの人々の共感を得て、初めて普遍性につながっていくわけのある表現にはならないですから。リアリティがなければ、説得力

で、それがなければ単なる自己満足で終わってしまうという問題がついて回ります。

●

基礎とは何か

白尾‥‥今でも美大を受験する場合、受験対策としての基礎はあるのですが、これだけ美術が多様化してくると、美術の基礎とは何かを考え直さなくてはならないのではないかと思うんですね。

三浦‥‥そうですね。ひとまずここまで到達しなければ次のステップにいけませんよ、と徹底的に「基礎」訓練をしてきたわけですよね、たとえば石膏像の木炭デッサンとか。それでここまでできたから次にいきましょうと、まるで階段をのぼるかのように進歩する幻想をもってしまったところに間違いがあったのだと思っています。誰しもがここまで到達しなければ次のステップにいけませんではなくて、いろいろなステップの在り方があって、ひとりはここのステップをあがったほうがやりやすい、別の人にとってはここへいく前に別のステップをやったほうがいいという場合もあるわけです。だからすべてに共通な基礎というものは、ありえないということです。一律の基礎はないということなんです。

白尾‥‥これさえやれば大丈夫といった意味での基礎はない？

三浦：全否定しているわけじゃなくて、一律でやらなければいけない、ということを否定しているわけです。今までの教育は「基礎」が目的化してしまっているところがあったということなんです。学生時代、石膏デッサンの名人としかいいようのない人はいました。その人たちが今何をやっているかというと、絵を描いてない人が多いですね。意外と。そこで終わっちゃっている。名人までいっちゃっているから。

白尾：デザインが求めるデッサンの在り方について本書で書きましたが、実はそういう描き方だけがすべてじゃない、というのはわかっているわけです。たとえば、メリハリがない、茫洋としているんだけど魅力的なデッサンはありえるのですが、デザインではデッサンを表現の対象としていない。まずは形や空間がしっかりとらえられ、描き表すことができるかが問題なのだと思います。たとえば茫洋とした霧のような感じのデッサンなんだけど、ちゃんと描けているなんていうのはなかなかいいなと思うんですけれども、ちゃんと描ける力があって表現としてそういう絵を志向するのならいいんですけれども。

三浦：そうそう。わかっていてやるかやらないか。

白尾：ですからまずスタンダードとしての形のとらえ方や、陰影のつけ方についてはこうしなさいとテクニカルに書いてしまいましたが、これを理解した上でデザイ

ンの道に進むのか、イラストレーションの世界に進むのかを判断してほしい、その前に表現という大きなテーマがあるんだ、ということがちゃんと見えていればいいと思うんです。

三浦‥‥ゆえに、うまく描ける力が必要かというと「いらないよ」と言っているんですよ。

白尾‥‥絵画の場合はそうでしょうね。

三浦‥‥「アートを学ぶ」に書いたけれども、知ることが一番大事な話であって、うまく描けるかどうかというのは二の次なんです。

白尾‥‥でもデッサンが崩れていてもいいじゃないか、というのはあるじゃないですか。

三浦‥‥うーん、若干違う。「デッサンについて」で説明しているんだけれども、私が言うデッサンと、ちょっとニュアンスが違う話なんですよ。私は、デッサンもひとつの表現であるという位置づけをしているから。

白尾‥‥そうですか……。デザインでは、デッサンを表現とは言わないですね。

三浦‥‥それは職人時代のデッサンという考え方であって、アートという分野では、デッサンは表現の領域に入ってしまう。

白尾‥‥なるほど。「表現」という言葉をずいぶん使ってしまいましたが、デザイン

にかかわる人は、表現という言葉をデザインの中で使うのは、おそらく嫌がる人が多いと思いますが、でもしようがないときもあります。

三浦‥‥ほかに言いようがないですよね。

白尾‥‥その人が何かを表そうとしてつくったものは、表現と言うしかない。しかし表現には「自分の」という意味が込められてしまいますから、本当は、デザインでは表現という言葉は使わないほうがいいと私は思っています。

三浦‥‥表現は、内面の表出でしかないから。

白尾‥‥そう、妄想までも表現になってしまいますからね。デザインには「あなたの表現」はいらない。イラストレーションには「あなたの表現」が必要かもしれないけれども。

三浦‥‥白尾先生の言ってることも、私の言ってることも、同じだと思っています。つまり、何が一番必要かといえば「見る力」しかない。この世界をどう見るかという、そこからしか出発できない。その力がない限りは、何もできない、何も始まらない。デザインだろうが絵画だろうが。ただ、それを何かの形にして表そうとしたときに、デザインは社会に対して訴えるということをやらなければいけないし、アートではより個を深めるところをやっていくというやり方。ベクトルの方向が違うという話なんだけれども、出発点はそもそも同じだから、最終的に行き着くところもやっぱ

り同じでしかないと思います。

三浦・・「基礎」の問題にしても、アートもデザインも、もともと同じところから出
発しているから、同じように「まず見ましょう」というところからしか始められな
いんですよ。それをデッサンという言葉を微妙に違う意味に解釈しているからまっ
たく違うように聞こえるかもしれないけれども、基本は絵だろうがなんだろうが、
どうとらえるか、ということをやらない限りは、どう表現するかにつながっていか
ないわけで、まずは見る力をつけなさい、と言っているわけです。だからこそ造形
基礎でも、ファイン系が担当している部分は、事前の知識なしに描きましょうと言っ
ているわけです。ともかく日常生活の中では、見ているようで見てないから、鉛筆
を持って見なさいと言っているのです。そうすると、あれっ、こうなっていたんだ
とか、気づくことがいっぱいあるわけですよ。そういう意味でのデッサンはぜひやっ
てほしいと思う。
　見るために描く。描くことを通すと、より見ることになるのだから。それでしっ
かりと現実を把握しなさいというわけです。見ることが目的だから描けなくてもい

いですよ、と私は言っているんですけれどね。絵を描こうという人たちは、もともと絵が好きな人たちだから、ある程度は描ける人たちなんですよ。さらに、それ以上の成長を求めようとしたときに「描く力をつけなさい」と言うと、技術的な部分だけを追求していきがちになってしまう。だからそこを戒めているんです。結果としてうまくなることを否定しているわけじゃないんです。

白尾‥デザインの場合には、ものを評価する眼というか、判断する眼というのも、必要ではないかと思います。自分で描けないということは、評価する眼が育ってないんじゃないか、という気がするんですね。修練が足らない。でも見る力は「うまく」描くという意味ではないんですけれど……。

三浦‥ある意味、自分の眼が、世の中の眼とどのぐらいずれているのか、それは描いて見比べてみないとわからない。うまいと言われることを目的にしているわけじゃないんですが、自分でもよく描けたと思ったものを、みんなもよく描けていると思うのであれば、自分の眼とほかの学生、あるいは先生の眼が同じ目線にあるという、自分の眼に対する自信になりますよね。

そこも同じ、みんな「お上手」になりたがる。だって、世間ではお上手な絵を褒めてくれるわけで、「写真みたいだね」とかね。本質的な話とはちょっと違うところにいってしまう。

三浦‥アートでは、それは前提としてあって、そこへいってはいけませんと言って
いるわけです。世の中の眼というのは社会的概念でのものの見方であって、それを
知った上で、自分との違いを導き出す。違うと感じた部分をもっと掘り下げなさい
と。そこを掘り下げることによって自分自身というものの本質的な何かが見えてく
るだろうし、さらに掘り下げたところに、集団的無意識のようなものがあるはずだ
ということなんです。

白尾‥絵画は、ずーっと描くということを続けていくわけですからね。

三浦‥そうそう。つながっているからなんですよ。

白尾‥デザインの分野では、ずっと絵を描いて仕事をしていこうというのは、イラ
ストレーターになるならいざ知らず、ほとんどがそうじゃない。

三浦‥だからこそ、絵画には基礎的なものというのが、混然一体としてあるわけ。

白尾‥デザインは混然一体としてはいない。基礎課程は基礎課程なんですね。

三浦‥だから絵画には「基礎はない」という過激な言い方になってしまうんですよ。

白尾‥先ほどの自分の眼が他者の眼と同じになるということで言えば、本当に初め
の一歩で、たとえば学校に来てデッサンするなんて、普段家じゃやらないし、集団
の中で描いて、それをばーっと並べて、これはいいとか、よくないなんて言われる
ということは、自分の眼を疑われているようなもんです。自分はリンゴを見て、リ

ンゴの形について試行錯誤しているわけじゃないですか。これは違う、リンゴの形はこうじゃない、そしてこれでいいだろうと思ったものが、講評会で作品を並べたときに、自分がいいと思った通りにみんなもいいと思ってくれたということに対する自分の眼の正しさに自信を得て、デザインの中でも、自分の眼や感覚に自信をもってその道を突き進んでいくということなんだと思います。

三浦‥‥確かにある種の自信と言えるかもしれないんだけれども、そこだけ自信をもってもらったら困る。表現と基礎というのは一体化しているものだから、それはちょっと違いますよという話をしているわけですよね。知ることはとても大切なんだけれども、そこで自分との差異みたいなものを認識しなさいと言っているわけなんですよ。そこをやらない限りは、オリジナリティとか個性とかいうものは出てこないわけです。

●

個性とは

●

白尾‥‥「妄想」に重ねて講評の話をすると、デザインでは「君の考えは聞いているが意見は聞いていない」とピシャリと否定されることがある。「君の意見」と「妄想」はほとんど同義なんですね。

三浦‥‥アートでは「君の意見こそ聞きたい」と言う。じゃあ、デザインは自分を一切出さないのかというと、それではデザイナーとしては失格です、将来ね。

白尾‥‥そうですね。デザインの基礎を学べば誰でもデザインができるわけではありませんからね。造形的な問題は基礎訓練であって、発想という部分はまた別の問題としてあるわけです。社会に適合した合理的な解決方法を目指すわけですから、社会や人々のあり方を十分にリサーチして、問題を洗い出し、それらをどう解決したら、合理的な社会や豊かな人間関係ができるか、それらを実現するためのデザインというものに、造形の良し悪しや機能的な問題が深く関係しているからこそ、私たちは日々造形の修練をしているわけです。では、デザインにおける個性とはなんなのか、やはり最終的にはデザイナーの感性の問題になりますね。直感と言ってもいいかもしれません。ですから普段から知性や感性を研ぎ澄ましておかなくては、いざ課題に直面したときに、場当たり的な対応しかできなくなります。現実的なケースに対するリサーチはデザイン要件だとして、あとはデザイナーの直感。それが個性というものなんじゃないでしょうか。アフォーダンスじゃないですけれども、自然にその人の中から出てしまうものだと思いますね。

三浦‥‥それは絵でも同じです。

白尾‥‥そうですね。そこで変わったことをしようという人がいるんですけど、奇を

てらったとしても君はあの人とは違うのは知っているし、君があの人とは違う答え
を出すのは当然で、逆に言えば他の人は同じものを出せない。

三浦‥‥そこもまったく同じなんですよ。要するに、人と違うことをやればいいみた
いに思っちゃっているけれどもそうではなくて、自然と「らしさ」が出てしまうの
が正しい。出そうと思って出すんじゃなくて。

白尾‥‥小学校では個性を大事にと一時期よく言われましたが、放っておいたって個
性は出るもんです。

三浦‥‥今、現代アートと言われている分野で個性的な作品を描いて成功した人たち
がいる。そうするとみんなこぞってそういう絵を描き始める。しかもね、「売れる」
ためにはプレゼンしていかなきゃいけない。セルフ・プロデュースを完全にできる
ような人が、いわゆる売れっ子作家になっている。だから絵を描く能力以外の能力
が必要になってきている。さらなる大成功というのは何かと言うと、美術館に収蔵
されること。まぁね、自分が死んでから何十年かしたときに、ある奇特な学芸員が
それを掘り起こしてくれたりね、学芸員の大半の人たちはそういう埋もれた作家を
掘り起こすことに熱心なわけですから。そのときに作品が残っていなきゃ、もう永
久に残らないわけです。誰かが残すという努力をしない限りは、作品は残らない。
だから美術館に残そうという考え方が生まれてきてしまう。そうすると美術館に入

れるだけの目的で絵を描く作家が生まれてくるわけです。

白尾‥ものすごいハードルの高い話ですね。

三浦‥そう。これはごく一部のトップの話をしているわけだけど、私個人の話で言えば、そういう目的でやっているかというと、何もやっていない。さっきから言っているように、面白いから始めたわけで、より面白くしたいというだけ。はじまりはそうだったし、いまだにそれが続いているわけです。もっと面白くやりたい、もっと面白くやりたい。結局のところ、どれだけ面白かったかによって、絵を見る人も反応してくれるでしょう。だって、描いている本人がつまんねぇとか、お金のためにやっているとか、美術館に入れるためだけに描いているという絵に、どれだけの魅力を感じますか？　本人が寝食忘れて没頭して、面白かったぁ！という絵があったとすれば、やっぱりそれなりの魅力を出しているはずなんです。しかも、一見なんでもないようなことで面白がっていたりすると、どうして？って興味が湧くでしょう。だから、どれだけ面白がってその人が描いたかによって、絵の魅力は決まってくると思うし、そういう絵じゃないと見てくれる人に伝わらないんじゃないかなと思うんです。だけど、そうじゃない絵がだんだん増えてきた。

白尾‥「面白い」は、笑ってしまうおかしさではなく、新しさやわくわくするような感覚を伴った作品です。デザインでも最高評価ですね。

三浦‥‥絵は目的があってそれをやっているわけじゃなくて、結果としてそうなるというような話でしかないわけで。私に言わせれば、絵を描く目的というのは、社会に対して何かアピールしようと思ってやっているわけでもないし、より自分というものを知りたくて深めていっているだけのことで、評価されようがされまいが基本的にはあまり関係のない話でしかない。結果的に一言で言ってしまえば、その人の一生を豊かにしてくれるものとしか言いようがない。

白尾‥‥たとえば、絵画の学生の中には「人が癒やされるような絵を描きたいです」と言う人がいますよね。そういうときには、三浦先生はなんと言うんですか？

三浦‥‥それは絵ではない、と言う。

白尾‥‥その人なりの絵を描けばいいんじゃないんですか？　そういう個性は認めない？

三浦‥‥目的があさってに向かっちゃっている。人を癒やせるなんて思いあがったことを目的にするんじゃないと。つまり、人の反応をうかがって描くことになってしまうんです。それと同じようなことはよくあって、公募展などに出し始めると、そこで賞を取って、会員になるというところが目的になっちゃうわけです。どうやったら賞を取れるんでしょうかみたいな、そういうことになっちゃう。自分自身を掘り下げるのではなくて、周囲が望んでいるように描くというような、全然違う方向

にいっちゃう。最初に描き始めたときのような純粋な気持ちのまま、そのまますーっといける人はなかなかいない。結局、非常に孤独な作業でしかないのです。

白尾：アトリエの中で独り悶々として描く。大変だなーと思います。

三浦：苦しいことです。でも、そこが一番楽しいところだし、一番望ましい姿勢なんですよね。

●

美術教育が目指すところ

●

白尾：三浦先生は美術館に行ったとき、どういうふうにご覧になりますか？

三浦：単純ですよ。面白い絵を見る。

白尾：じっくり見るんですか。それとも、ばーっと見ていく？

三浦：一通りまずばーっと見て、面白いのはないか探して。面白いのがあれば、もう一回そこに行って。

白尾：美術館ってみんなぞろぞろ順番に並んでね。私はあれ、だめなんです。自分で見たいように見たいんです。

三浦：そうね、テレビの美術番組であったり、ツアーを組んで美術館鑑賞に行こうとなったときに、そこでどういう解説をされるかというと、まずはそこに描かれて

いる絵柄の話です。これはどういう場面なのか、そこにどんな意味が込められているのか。そして、作家がどういう人生を送ってきたかというようなことを話すと、みんなふーんとわかったような気になってしまうんですよ。さらに、その画家の歩んできた人生がドラマチックであればあるほど感動するわけです。絵そのものの話は一切出てこない。でもね、大前提は造形をやっているわけだから、造形の面白さというのがまず見えてこなければお話にならない。だから、まずは「面白い」というところにいかないといけないんじゃないのかなって思ってる。でも、印象派の展覧会があると、人が大挙して押し寄せますね。日本人は印象派が大好きで、あれを見る人の大半の人の感想として、美しいとか癒やされるとか思うんじゃないですか、たぶん。でも、アートの目的はそこにはないと言いたい。その絵を描くに至った考え方や感じ方が重要で、問題提起されたことに対して考えさせられることが大事なんですから。

日本人のアートに対する考え方というのはちょっと偏っていると思う。

白尾‥あるときアンディ・ウォーホル展をやっていて、みんなぞろぞろ列をなして見ているんですよ。ウォーホルは美術館とかアートといわれるものを否定して、こんなものならシルクスクリーンで「いくらでもできてしまうんだから」といった思いで制作したはずなのに、泰西名画の展覧会と同じように近づいて見たりしているわけです。近づいてもシルクに変わりはないし、刷られているものはキャンベルスー

プだったりする。作品を見ている観客を後ろから見ているのがすごく面白かった経験がありました。

三浦‥‥そういう見方をしなきゃいけない感じで。

白尾‥‥美術館に行くとそういう息苦しさを感じるんです。どういう見方をしたらいいんだろうか、正しく見なきゃいけないって、息が詰まったような雰囲気がそこにあります。そんなに思い詰めなくてもいいんじゃないか、気に入ったらじっくり見て、気に入らなければやりすごせばいいと思いますね。いかにも芸術です絵画ですといった感じが不思議だなと思います。

三浦‥‥絶望的な野望だけれども、そこをなんとか変えたいなと思ってる。

白尾‥‥そうですね。変わるといいですね。そうすると、たとえば、ギャラリーとかアートシーンの中で、自分の気に入った作品を買っていくという素地ができていくのですが、デパートや美術館にしかそういう作品がなくて、町でやっているものはちょっとよくわからない、といった感じになっています。そこはやっぱり変わらないといけない。難しいですかねえ。そうそう簡単には変わらないかな。

三浦‥‥ここで教育が、という話になってくるわけです。

白尾‥‥これからムサビで学ぼうとしている人に対しては、ゆめゆめ、そうは思わないでほしいですね。

三浦‥せめて、あなたたちだけでも知っていてほしい。

白尾‥ちゃんと見て、そして卒業してほしいという願いがあります。自分の面白さを自分で発見するということは、人の面白さもわかるということです。ああいう面白さ、こういう面白さ、いろいろな面白さ、道は一直線ではなくて、いろいろな面白さがある。そういう作品を見ながら、世の中に出たときに「これ、面白い」って素直に言える人になってほしい。

三浦‥いいところなんだけれども、さっきから言っているように、旧態依然とした考え方でいくと、技術的にマスターしないと次のステップにいけませんというよう　な、その考え方でいくと価値観が定まってしまう。

白尾‥デザインもそうで、たとえば、プロダクトデザインならば、どういう素材を使って、どこにどういう工夫がされているのかというのを見ますよね。それでこれはいい物だと理解することで物を大切に使い続けるし、壊れても直して使う。よい物を見極める眼をもってほしいわけです。安けりゃいいんでしょみたいな物が反乱している時代だからこそ、デザインを勉強することで物を評価したり、機能をちゃんと理解して、きちんと考えられている物とはどういう物なのかを知ってほしいわけです。そういう眼がひいては社会をよくしていくからです。面白い物、いい物、よく考えられた物がちゃんと売れるということをビジネスとして成立させることが

できれば、デザイン全体、物全体、あるいは、生活全体も豊かになるだろうと思って、そういう人を育てたいと思っています。

三浦：：絵も自分で買おうと思って見てほしい。

白尾：：そう、そうすると違うんですよね。今日は絵を買うぞと決めたときの絵の見方って全然違いますね。

三浦：：コレクターでもなんでもないんだけど、自分が絵を買う、そのつもりで見る。もちろんすでに評価が定まっているような高額な作品は、対象にならないかもしれないけれども。自分でいいと思う絵をずっと飾っておくわけなんだから、いつまでも見飽きないとか、考えさせられるとか、そういった観点をいろいろ考えるわけですよ。その眼を養ってほしいと思っちゃうわけ。絵を飾っておける空間を所有することはなかなか難しい。すごくぜいたくな話ですけれど。欧米の人たちはごくごく普通に日常生活の中で絵を飾るわけです。そういう習慣があるということ自体が、文化を育てるというか、そういう方向につながっていく。そもそも欧米では絵の評価というのは売れたか、売れないかで決まっちゃうんですよ。でも、日本だと中身はともあれ、肩書が立派で有名だからという理由で売れちゃう。逆に言えば、売れない優れた作家というのがいっぱいいる。あいつ、売り絵ばっかり描いてやがらぁみたいに、売れる絵のことを卑下する見方があるんだけれども、欧米じゃ売れるイ

コール評価という基準になっている。日本がそこまで成熟するのにどれだけ時間がかかるかわからないけれども、やっぱりそこを目指していかないとならないんじゃないのかなと思うんだよね。絵を投資の対象にしか考えていないような今のままは、尻すぼみにしかならない。寂しい限り。さっき目的という話をしたときに、人生を豊かにすると言ったけれども、結果的に文化の成熟度が進んでいる国々では、アートが生活に結びついているんです。

白尾‥‥そうあってほしいです。在学中はあまり気づかないかもしれませんが、卒業すると学生は嫌というほどいろいろな現実に突き当たります。卒業生に「先生は私たちを高いところに連れて行きながら、卒業後に私たちはそこから現実に突き落とされる」という話は本文にも書きましたが、学校でやったことはそのまま、社会で「役に立つ」わけではありません。極端に言うと、大学では理想論だけで終わってもいいと思っています。だからこそ、自分の眼でよく見て、眼を鍛えて、社会に出ていってほしいと願っているんです。

おわりに

●

　美術教育の現場でしばしば遭遇する事件がある。それは、教育方針におけるデザイン系とアート系の教員の論争である。さまざまなシチュエーションで意見の対立が起こるのだが、特に、共通の基礎教育として位置づけられているデッサンの指導については、口角泡を飛ばす事態になってしまう。それぞれが要求している達成目標が異なるのだ。

　本書を執筆するにあたり、この論争を紙上で再現できないだろうかという思いがあった。いわば、アートとデザインのバトルである。そこで、デザインとアートの違いをより明確にするため、多くの時間を費やし、幾多の話し合いを重ねた。その中で浮かび上がってきたのが、対談中にもある「君の意見は聞いていない（デザイン）」と「君の意見こそ聞きたい（アート）」のフレーズである。

　もともとアートとデザインの区別はなく、すべてを画家や彫刻家が担っていた時代が長かったのだが、分業化する過程で大量生産に向かったのがデザイン、単一制作に向かったのがアートと言えるだろう。そのため、デザインでは多くの人々に発信する宿命があるし、アートでは個人の内面を重視する性格を帯びているのだ。そ

の結果として、教育の場では指導方針にも影響し、その違いが上述のフレーズに端的に現れているのである。

本書では基礎としてのデッサンについて、「アートを学ぶ」では、上手く描くための修練は不要とし、技術的な記述は一切しなかった。しかし、「デザインを学ぶ」の中では、デッサンの修練は必要として、技術的な内容も含めて詳しく記されている。アートでは不要とした部分をデザインでは必要としているのだ。

読者の皆さんは、むしろ逆なのではと思っていたかもしれない。アートのほうが描くための技術的な修練が必要で、デザインはパソコンがあるから描く技術は必要ないだろうと。この理由については、それぞれの本文中に詳しく述べられているが、比較のために簡単に著わすと次のようになる。

かつてデザインを学ぶ者は、烏口や溝引き定規を使って線を引く訓練をさせられた。今や、これらの道具自体を知らない世代が多いだろう。線を引くだけでなく、あらゆる技術的な要素はすべてパソコンで処理できるようになった。極端な言い方をすれば、誰でもデザイナーになれる時代になったとも言える。しかし、パソコンのソフトだけに頼った者では、自ずと造形的な知識や技術を学んだ者と、差は出てくる。その差は、現実を客観的にとらえることができるか、造形の根本的な原理を理解しているかという、いわば「見る力」に起因する。そのために、デッ

サンの重要性を説いているのである。

　一方のアートでは、そもそもパソコンで描こうとする者は少ない。アナログ、否、アナクロと言ってよいほど、絵具と格闘しながら描くことに喜びを感じている者がほとんどなのである。そのため、ともすれば本来の目的から外れ、上手く描くための技術の習得だけが目的化しがちになる。それを戒めるためにも、技術的修練は必要ないとしたのである。

　このことは、対談の中でも明らかにされているが、デッサンという言葉の解釈の違いから生じた齟齬でもあった。アートとしては、デッサンは表現の一手段でしかなく、終わることなく描き続けるものとしてとらえている。しかしデザインの立場では、本格的にデザインを学ぶ段階ではデッサンを描く機会がほとんどなくなるため、その前に学ぶべきこととして位置づけているのだ。これが、冒頭に掲げた教員同士の論争の原因だったのである。

　結局、本書で目指したアートとデザインの違いは、発信するためのリサーチの対象が「社会」なのか「個」なのか、という点に凝縮されてしまうだろう。しかし、現実をしっかりと「見る力」はアートでもデザインでも必要で、その上に発想力と知識や経験、思想や感覚が加わって作品になるのは一緒である。そのためには、専門的な学習はもとより、視野を広め、様々な経験を通して、感受性を豊かにすること

が必要なことも一緒である。なぜなら、所詮は同じ地点から出発しているため、目標とする到着地点もまた同じだからである。それは、造形を通して私たちの生活を精神的に豊かにすることなのだ。

というとで、当初の目論見であったバトルは、結果的に不戦試合になってしまった感はある。しかし、本書によってアートとデザインで学ぶべきことは理解できたと思う。そして、これから作家やデザイナーを目指す皆さんの指針になってもらえれば幸いである。

二〇二〇年一月一〇日

武蔵野美術大学造形学部通信教育課程絵画表現コース教授

三浦明範

三浦明範（みうら・あきのり）

●

1953年、秋田県生まれ。2011年、武蔵野美術大学造形学部教授着任。現在通信教育課程油絵学科絵画表現コース教授。春陽会会員。日本美術家連盟会員。

76年、東京学芸大学卒業。83-84年、文化庁派遣芸術家国内研修員。96-97年、文化庁派遣芸術家在外研修員としてベルギーに滞在、15世紀フランドル絵画を研修。

●

主な発表として「春陽展」、「東京セントラル油絵大賞展」、「昭和会展」、「安井賞展」、「具象絵画ビエンナーレ」、「両洋の眼・現代の絵画展」、"Lineart"（ゲント）、"Masterpieces"（ブリュッセル）、"KunstRAI"（アムステルダム）、「北京ビエンナーレ」、"PAN exhibition"（アムステルダム）、"Hedendaags Realisme"（アントワープ）、「リアルのゆくえ展」などに出品のほか、個展多数。

●

主な論文として「15世紀フランドル絵画の技法と材料」『女子美術大学紀要』第29号（99年）、「金属尖筆（メタルポイント）によるドローイング」『女子美術大学紀要』第32号（02年）、「下地塗料の開発」『女子美術大学研究所年報』第1号（05年）ほか。

著書『絵画の材料』武蔵野美術大学出版局、2020年。

著者紹介

白尾隆太郎（しらお・りゅうたろう）
●
1953年鹿児島県生まれ。東京教育大学（現筑波
大学）教育学部芸術学科構成専攻卒業。勝井三
雄デザイン研究室を経て、82年白尾デザイン事務
所開設。2002年、武蔵野美術大学造形学部教授
着任。現在通信教育課程デザイン情報学科デザイ
ン総合コース教授。
●
主な仕事は、東京書籍・文英堂・筑摩書房教科
書、沼津信用金庫 CI 計画、群馬銀行 CI 計画の
デザインマニュアル、モリサワ「文字の歴史館」解
説カタログ、味の素・乃村工藝社・鈴廣などの社史、
ミサワホーム『住まいの安全を考える本』、石井幹
子作品集『光の創景』(リブロポート刊)、大学広報
ツール『武蔵野美術大学・インフォメーションブッ
ク』、横浜市下水道局デザインシステム開発、日本
写真家協会50年写真集（平凡社）などのディレク
ション、デザイン。
●
編著：『イメージ編集』武蔵野美術大学出版局、
2003 年
監修：『パッケージデザインを学ぶ』武蔵野美術大
学出版局、2014年
『graphic elements グラフィックデザインの基礎課
題』武蔵野美術大学出版局、2015年

人名索引

アートディレクション————————白尾隆太郎

造形の基礎

アートに生きる。デザインを生きる。

二〇二〇年三月三十一日　初版第一刷発行

著者　　　白尾隆太郎　三浦明範

発行者　　天坊昭彦

発行所　　株式会社武蔵野美術大学出版局
　　　　　〒一八〇-八五六六
　　　　　東京都武蔵野市吉祥寺東町三-三-七
　　　　　電話　〇四二二-二三-〇八一〇（営業）
　　　　　〇四二二-二三-八五五〇（編集）

印刷・製本　凸版印刷株式会社

絵画の材料

三浦明範／著
B5判変型／4色刷／160頁／2400円＋税（2020年）
自由で豊かな絵画表現への第一歩は絵画の材料を知ることからはじまる

●

絵画組成 　絵具が語りはじめるとき

武蔵野美術大学油絵学科研究室／編
A5判／4色刷／264頁／3200円＋税（2019年）
絵画組成とは素材研究であり、工程であり、技術と思考の融合である

●

日本画と材料 　近代に創られた伝統

荒井経／著
四六判／304頁／2400円＋税（2015年）
明治以降、日本画の材料が今あるかたちへと変化を遂げた真の理由とは

●

graphic elements 　グラフィックデザインの基礎課題

白尾隆太郎／監修
B5判変型／4色刷／208頁／3200円＋税（2015年）
8つの課題を通して、デザインの使命とスキルを学ぶ

●

かたち・色・レイアウト 　手で学ぶデザインリテラシー

白石学／編
B5判変型／4色刷／120頁／2800円＋税（2016年）
パソコンに頼らず4週間にわたる集中授業で10のExerciseにとり組む

●

ホスピタルギャラリー

板東孝明／編　深澤直人・板東孝明・香川征／著
四六判／272頁／2000円＋税（2016年）
病院の待合室で不安な気持ちでいる人にデザインは何ができるだろう

●

線の稽古 線の仕事

三嶋典東／著
A4判変型／128頁／2700円＋税（2013年）
視覚伝達デザイン学科、典東先生の授業「イラストレーション」7レッスン

●

新版 graphic design 　視覚伝達デザイン基礎

新島実／監修
A4判／4色刷／196頁／3400円＋税（2012年）
グラフィックデザインの世界を包括的に多角的な視点から俯瞰